江文也

【荊棘中的孤挺花】

contents 目次

創作的軌跡 單純就是美

台灣音樂「師」想起

文建會文化資產年的眾多工作項目裡，對於為台灣資深音樂工作者寫傳的系列保存計畫，是我常年以來銘記在心，時時引以為念的。在美術方面，我們已推出「家庭美術館—前輩美術家叢書」，以圖文並茂、生動活潑的方式呈現；我想，也該有套輕鬆、自然的台灣音樂史書，能帶領青年朋友及一般愛樂者，認識我們自己的音樂家，進而認識台灣近代音樂的發展，這就是這套叢書出版的緣起。

我希望它不同於一般學術性的傳記書，而是以生動、親切的筆調，講述前輩音樂家的人生故事；珍貴的老照片，正是最真實的反映不同時代的人文情境。因此，這套「台灣音樂館—資深音樂家叢書」的出版意義，正是經由輕鬆自在的閱讀，使讀者沐浴於前人累積智慧中；藉著所呈現出他們在音樂上可敬表現，既可彰顯前輩們奮鬥的史實，亦可為台灣音樂文化的傳承工作，留下可資參考的史料。

而傳記中的主角，正以親切的言談，傳遞其生命中的寶貴經驗，給予青年學子殷切叮嚀與鼓勵。回顧台灣資深音樂工作者的生命歷程，讀者們可重回二十世紀台灣歷史的滄桑中，無論是辛酸、坎坷，或是歡樂、希望，耳畔的音樂中所散放的，是從鄉土中孕育的傳統與創新，那也是我們寄望青年朋友們，來年可接下

傳承的棒子，繼續連綿不絕的推動美麗的台灣樂章。

　　這是「台灣資深音樂工作者系列保存計畫」跨出的第一步，共遴選二十位音樂家，將其故事結集出版，往後還會持續推展。在此我要深謝各位資深音樂家或其家人接受訪問，提供珍貴資料；執筆的音樂作家們，辛勤的奔波、採集資料、密集訪談，努力筆耕；主編趙琴博士，以她長期投身台灣樂壇的音樂傳播工作經驗，在與台灣音樂家們的長期接觸後，以敏銳的音樂視野，負責認真的引領著本套專輯的成書完稿；而時報出版公司，正也是一個經驗豐富、品質精良的文化工作團隊，在大家同心協力下，共同致力於台灣音樂資產的維護與保存。「傳古意，創新藝」須有豐富紮實的歷史文化做根基，文建會一系列的出版，正是實踐「文化紮根」的艱鉅工程。尚祈讀者諸君賜正。

<div align="right">行政院文化建設委員會主任委員　陳郁秀</div>

認識台灣音樂家

「民族音樂研究所」是行政院文化建設委員會「國立傳統藝術中心」的派出單位，肩負著各項民族音樂的調查、蒐集、研究、保存及展示、推廣等重責；並籌劃設置國內唯一的「民族音樂資料館」，建構具台灣特色之民族音樂資料庫，以成為台灣民族音樂專業保存及國際文化交流的重鎮。

為重視民族音樂文化資產之保存與推廣，特規劃辦理「台灣資深音樂工作者系列保存計畫」，以彰顯台灣音樂文化特色。在執行方式上，特邀聘學者專家，共同研擬、訂定本計畫之主題與保存對象；更秉持著審慎嚴謹的態度，用感性、活潑、淺近流暢的文字風格來介紹每位資深音樂工作者的生命史、音樂經歷與成就貢獻等，試圖以凸顯其獨到的音樂特色，不僅能讓年輕的讀者認識台灣音樂史上之瑰寶，同時亦能達到紀實保存珍貴民族音樂資產之使命。

對於撰寫「台灣音樂館—資深音樂家叢書」的每位作者，均考慮其對被保存者生平事跡熟悉的親近度，或合宜者為優先，今邀得海內外一時之選的音樂家及相關學者分別為各資深音樂工作者執筆，易言之，本叢書之題材不僅是台灣音樂史之上選，同時各執筆者更是台灣音樂界之精英。希望藉由每一冊的呈現，能見證台灣民族音樂一路走來之點點滴滴，並為台灣音樂史上的這群貢獻者歌頌，將其辛苦所共同譜出的音符流傳予下一代，甚至散佈到國際間，以證實台灣民族音樂之美。

本計畫承蒙本會陳主任委員郁秀以其專業的觀點與涵養，提供許多寶貴的意見，使得本計畫能更紮實。在此亦要特別感謝資深音樂傳播及民族音樂學者趙琴博士擔任本系列叢書的主編，及各音樂家們的鼎力協助。更感謝時報出版公司所有參與工作者的熱心配合，使本叢書能以精緻面貌呈現在讀者諸君面前。

國立傳統藝術中心主任　柯基良

聆聽台灣的天籟

音樂，是人類表達情感的媒介，也是珍貴的藝術結晶。台灣音樂因歷史、政治、文化的變遷與融合，於不同階段展現了獨特的時代風格，人們藉著民俗音樂、創作歌謠等各種形式傳達生活的感觸與情思，使台灣音樂成為反映當時人心民情與社會潮流的重要指標。許多音樂家的事蹟與作品，也在這樣的發展背景下，更蘊含著藉音樂詮釋時代的深刻意義與民族特色，成為歷史的見證與縮影。

在資深音樂家逐漸凋零之際，時報出版公司很榮幸能夠參與文建會「國立傳統藝術中心」民族音樂研究所策劃的「台灣音樂館—資深音樂家叢書」編製及出版工作。這一年來，在陳郁秀主委、柯基良主任的督導下，我們和趙琴主編及二十位學有專精的作者密切合作，不斷交換意見，以專訪音樂家本人為優先考量，若所欲保存的音樂家已過世，也一定要採訪到其遺孀、子女、朋友及學生，來補充資料的不足。我們發揮史學家傅斯年所謂「上窮碧落下黃泉，動手動腳找資料」的精神，盡可能蒐集珍貴的影像與文獻史料，在撰文上力求簡潔明暢，編排上講究美觀大方，希望以圖文並茂、可讀性高的精彩內容呈現給讀者。

「台灣音樂館—資深音樂家叢書」現階段一共整理了二十位音樂家的故事，他們分別是蕭滋、張錦鴻、江文也、梁在平、陳泗治、黃友棣、蔡繼琨、戴粹倫、張昊、張彩湘、呂泉生、郭芝苑、鄧昌國、史惟亮、呂炳川、許常惠、李淑德、申學庸、蕭泰然、李泰祥。這些音樂家有一半皆已作古，有不少人旅居國外，也有的人年事已高，使得保存工作更為困難，即使如此，現在動手做也比往後再做更容易。我們很慶幸能夠及時參與這個計畫，重新整理前輩音樂家的資料，讓人深深覺得這是全民共有的文化記憶，不容抹滅；而除了記錄編纂成書，更重要的是發行推廣，才能夠使這些資深音樂工作者的美妙天籟深入民間，成為所有台灣人民的永恆珍藏。

時報出版公司總編輯
「台灣音樂館—資深音樂家叢書」計畫主持人　林馨琴

台灣音樂見證史

　　今天的台灣，走過近百年來中國最富足的時期，但是我們可曾記錄下音樂發展上的史實？本套叢書即是從人的角度出發，寫「人」也寫「史」，勾劃出二十世紀台灣的音樂發展。這些重要音樂工作者的生命史中，同時也記錄、保存了台灣音樂走過的篳路藍縷來時路，出版「人」的傳記，亦可使「史」不致淪喪。

　　這套記錄台灣二十位音樂家生命史的叢書，雖是依據史學宗旨下筆，亦即它的形式與素材，是依據那確定了的音樂家生命樂章——他的成長與趨向的種種歷史過程——而寫，卻不是一本因因相襲的史書，因為閱讀的對象設定在包括青少年在內的一般普羅大眾。這一代的年輕人，雖然在富裕中長大，卻也在亂象中生活，環境使他們少有接觸藝術，多數不曾擁有過一份「精緻」。本叢書以編年史的順序，首先選介資深者，從台灣本土音樂與文史發展的觀點切入，以感性親切的文筆，寫主人翁的生命史、專業成就與音樂觀、性格特質；並加入延伸資料與閱讀情趣的小專欄、豐富生動的圖片、活潑敘事的圖說，透過圖文並茂的版式呈現，同時整理各種音樂紀實資料，希望能吸引住讀者的目光，來取代久被西方佔領的同胞們的心靈空間。

　　生於西班牙的美國詩人及哲學家桑他亞那（George Santayana）曾經這樣寫過：「凡是歷史，不可能沒主見，因為主見斷定了歷史。」這套叢書的二十位音樂家兼作者們，都在音樂領域中擁有各自的一片天，現將叢書主人翁的傳記舊史，根據作者的個人觀點加以闡釋；若問這些被保存者過去曾與台灣音樂歷史有什麼關係？在研究「關係」的來龍和去脈的同時，這兒就有作者的主見展現，以他（她）的觀點告訴你台灣音樂文化的基礎及發展、創作的潮流與演奏的表現。

本叢書呈現了二十世紀台灣音樂所走過的路，是一個帶有新程序和新思想、不同於過去的新天地，這門可加運用卻尚未完全定型的音樂藝術，面向二十一世紀將如何定位？我們對音樂最高境界的追求，是否已踏入成熟期或是還在起步的徬徨中？什麼是我們對世界音樂最有創造性和影響力的貢獻？願讀者諸君能以音樂的耳朵，聆聽台灣音樂人物傳記；也用音樂的眼睛，觀察並體悟音樂歷史。閱畢全書，希望音樂工作者與有心人能共同思考，如何在前人尚未努力過的方向上，繼續拓展！

　　陳主委一向對台灣音樂深切關懷，從本叢書最初的理念，到出版的執行過程，這位把舵者始終留意並給予最大的支持；而在柯主任主持下，也召開過數不清的會議，務期使本叢書在諸位音樂委員的共同評鑑下，能以更圓滿的面貌呈現。很高興能參與本叢書的主編工作，謝謝諸位音樂家、作家的努力與配合，時報出版工作同仁豐富的專業經驗與執著的能耐。我們有過辛苦的編輯歷程，當品嚐甜果的此刻，有的卻是更多的惶恐，為許多不夠周全處，也為台灣音樂的奮鬥路途尚遠！棒子該是會繼續傳承下去，我們的努力也會持續，深盼讀者諸君的支持、賜正！

「台灣音樂館——資深音樂家叢書」主編　趙琴

【主編簡介】
加州大學洛杉磯校部民族音樂學博士、舊金山加州州立大學音樂史碩士、師大音樂系聲樂學士。現任台大美育系列講座主講人、北師院兼任副教授、中華民國民族音樂學會理事、中國廣播公司「音樂風」製作・主持人。

這只能算是略傳

從一九八〇年「江文也」這個名字重新在音樂界引起注意之後，至今已有二十個年頭。二十年來，他的音樂在台灣，從夾帶在一場音樂會中，到半場音樂會，終於在一九九二年可以全場演出他的作品及舉辦全場的「江文也紀念研討會」，過程可謂曲折、艱辛。在這二十年間的前十五年，「江文也」在海峽兩岸由引起注意、昇溫到沸騰一時。一九九〇年到一九九五年的五年間，可以說是熱潮的最高峰。在這個期間，香港、台灣、北京分別在一九九〇年、一九九二年、一九九四年各舉辦了一場「江文也」的生平與作品的研討會。他的音樂也在這段時間內頻繁地被演出、灌製成唱片、錄音帶及CD。然而在一九九五年以後，「江文也」的熱潮似乎已逐漸退卻，而研究他的論文與演出他的音樂也相對地減少，即使如此，「江文也」在海內外的華人音樂界中，卻已經是個廣爲人知的名字。

「江文也」曾經是個備受「爭議」的人物，他的爭議性似乎總在於把他的「人格」與「音樂」並論。至於有關他的「人格」方面的爭議，無非是環繞在他曾經爲不同政權的政治目的所寫的一些歌曲，例如爲日本政府寫過一些歌頌日本僞滿洲政府的「奴化」歌曲，因此不被見容於國、共兩方；宣揚儒家精神，卻不討好中共政權的《孔廟大晟樂章》；以及歌頌中共建國，讓國民政府不

悅的《更生曲》（郭沫若詞）、《真實的力量只有在行動產生》（巴金詩）等。這些歌曲雖然在他全部的音樂作品中僅佔極少數，然而卻成為他「人格」上「極大」的「污點」，使得他在兩岸之間「消失」了將近五十年。只是，一個「作曲家」的名聲應該是因為他的作品而建立的，更何況他的「污點」是因為中國近百年來政治上的動盪與政權的轉移所造成的。在一九八○年到二○○○年間，從「政治」的角度來評論江文也的論調逐年遞減，而討論江文也音樂的論文卻逐年增加，「音樂家江文也」才逐漸被人認識。

從音樂的方面看，由於江文也的音樂風格在前後期的作品中顯示出極大的差異，導致人們對「音樂家江文也」抱持著意見分歧的態度，也因此眾說紛紜、莫衷一是。然而，從「音樂」的角度來談論江文也，相對於從「政治」的角度來論斷，對「作曲家江文也」毋寧是一個比較公平的轉向。

然而要為江文也寫一個「完整的」傳記，在目前的條件下，是不可能的！目前無論在江文也的生平、作品的研究上仍然有許多不足。他在日本期間的活動與創作情形，仍然是非常模糊的，加上由於某些特殊的原因，導致江文也在日本的家屬對台灣的研究者頗為冷漠，使得對江文也在日本這段期間的研究更為困難。

目前雖然有幾位學者致力於這方面的研究，亦獲得了相當的成果，但是有許多問題仍然未解：即使是在中國大陸方面，雖然江文也的家屬十分熱心，也在各方學者的努力下有所斬獲，不過受限於現有環境及歷史狀況，目前仍然有許多事實無法明確的證實。許多史料、照片遺失，特別是許多音樂手稿至今仍然是下落不明，這種現象實屬無奈。的確，江文也的研究需要更多的時間與努力，因此目前的這篇「傳記」只能說是個嚐試，是個「略傳」或「簡傳」而已。其中的陳述或資料必然會有許多不足或錯誤，還請有識之士不吝指正。

這篇「略傳」或「簡傳」能夠完成，首先要感謝時報出版公司總編輯林馨琴女士，若不是在她強力的邀約與鼓勵下，是無法完稿的。在寫作的過程裡，江文也在北京的遺孀吳韻眞及長女江小韻女士提供了許多珍貴的照片與資料；在台灣的汪壽寧女士也協助向東京的龍澤女士及江庸子小姐取得了不少江文也在東京時代的照片及資料；我的學生陳順發爲處理書中的圖片費了不少時間與精力，而陳景乾、秘書李素娟及助理周慧玲，也都在寫作的過程中給予不少幫助，在此一併致謝。

張己任

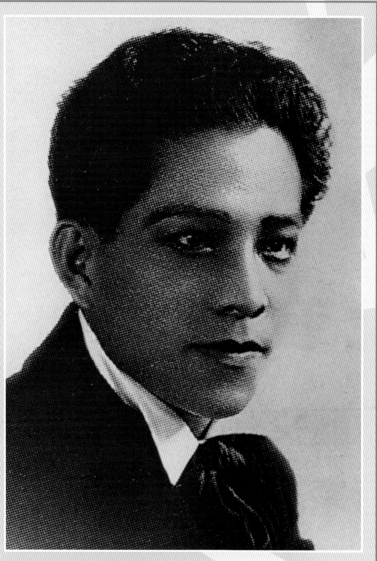

勇敢做自己

璀璨年華

【用歌聲征服日本】

一九一〇年六月十一日，江文也生於當時所稱的台灣州淡水郡三芝庄（即是現在的台北縣三芝鄉）。江文也排行第二，哥哥名文鏘，弟弟名文光。文也的本名是江文彬[1]，小名叫「阿彬」，「文也」是在日本留學時改的，確實的更改時間是何時，目前不得而知。從他的作品手稿上時常可以見到「APINA」的署名，應該就是他的小名「阿彬」的羅馬拼音。江文也的祖先是福建永定客家人，從他的祖父開始移居台灣，父親名叫江長生，母親是鄭閨。一九一六年舉家遷往廈門，江文也於一九一七年進入廈門「旭瀛書院」學習，是第八期的學生。「旭瀛書院」是台灣總督府直接經營，專門給台灣籍小孩

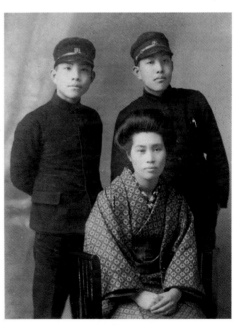

▲1925年，江文也（後排左）與大哥江文鏘合影；前面的是長期照顧他們的村山光子。

就讀的日文學校。一九二三年，江文也十三歲時母親過世，父親考慮到江文也的教育環境，於是將他送往日本讀書，進入長野縣立上田中學，由於他在廈門就讀的是日文學校，所以並沒有語言上的困難。

江文也在中學時就展現出對音樂濃厚的興趣。一九二八年從上田中學畢業以

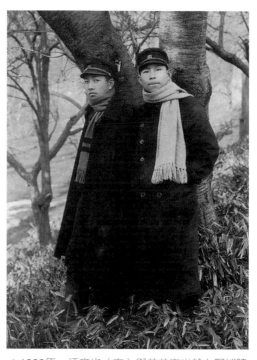

▲1928年，江文也（右）與弟弟文光於上野城蹟公園留影。

後，考入東京武藏高等工業學校電氣機械科。江文也天生一副好嗓子，或許這也是他在課餘到上野音樂學校選修聲樂的原因。一九三〇年，他隨聲樂老師阿部英雄練習發聲，這時候卻從家鄉傳來父親經商失敗的消息，家中的經濟環境從此一蹶不振；不僅如此，父親更染上重病，幾年後就過世了。此後江文也在經濟上必須完全依靠自己，然而他卻沒有因為現實生活中的困境而中斷了對音樂的熱愛，反而完全放棄原本所學的電氣工程，全心全意地轉向音樂的領域。

一九三二年，江文也二十二歲時，從武藏高等工業學校畢

生命的樂章

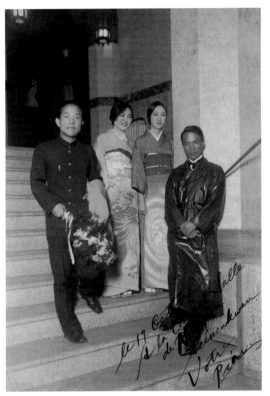

▲1928年，江文也（左）與合唱團員、伴奏合影。

業。之後，江文也進入「哥倫比亞唱片公司」工作；在這家公司安排下，他曾到鄉村，在慰問從軍士兵的家屬音樂會中演出[2]。這個工作帶給他許多機會，讓他能以聲樂家的角色進入日本樂壇，同年五月二十一日並在「東京時事新報社」主辦的「日本第一屆全國音樂比賽」中，獲得了聲樂組入選。這個比賽的指定曲有：韓德爾的《老樹》（"Largo" from Opera "Serse"），舒伯特的《流浪者之歌》（Der Wanderer），史特勞斯的《小夜曲》（Standchen）等[3]；江文也的自選曲是山田耕筰（Kosaku Yamada, 1886～1965）的作品《戰後》，比賽的地點則是在東京的「日比谷公會堂」。次年，他又參加了由同一單位主辦的音樂大賽聲樂組的比賽，再一次入選。這次的入選奠定了「聲樂家江文也」在日本的地位。江文也似乎與得獎特別有緣，他曾經參加過的聲樂比賽

註2：劉麟玉，〈從戰前時音樂雜誌考證江文也旅日時期之音樂活動〉，《論江文也——江文也紀念研討論文集》，北京，中央音樂學院學報社，2000年9月，頁20。

註3：同註2。

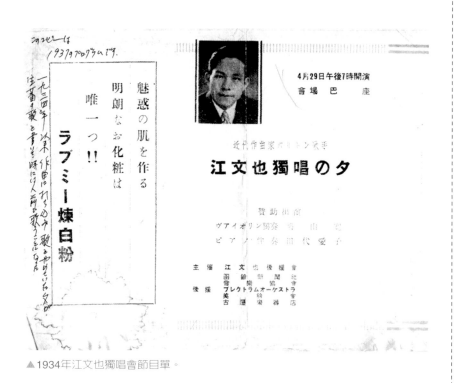

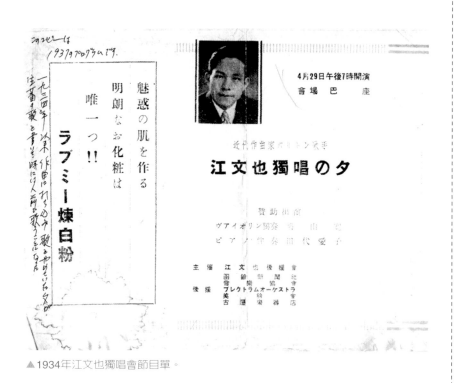

▲1934年江文也獨唱會節目單。

有：日本全國音樂比賽第一屆（1932年）、第二屆（1933年）、第三屆（1934年）、第五屆（1936年），而且都曾獲得入選。由於前兩次比賽的連續入選，使得江文也得以加入「藤原義江歌劇團」，這個歌劇團在當時的日本樂壇佔有相當的地位，因而讓他在日本樂壇的身分提高，也由於這個轉折點，讓江文也由一位業餘的聲樂家一變而為廣受歡迎的職業聲樂家。江文也的歌喉顯然非常之好，好得連世界出名的俄國男低音夏里亞平（Fyodor Iranovich Chaliapin, 1873～1938）在聽了江文也的歌聲後，都不禁問江文也：「你究竟是作曲家還是聲樂家？」[4]

　　江文也參加了兩次「藤原義江歌劇團」的公演，第一次是

生命的樂章

註4：同註2，頁29。

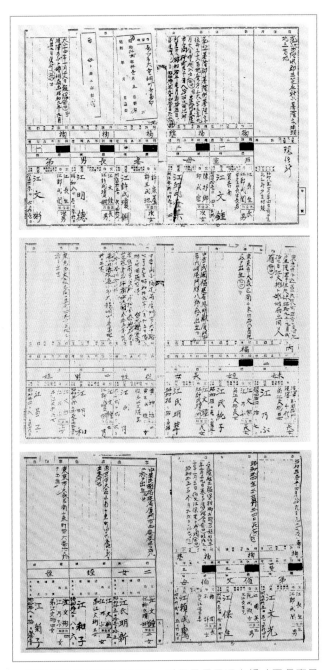

▲江文也在淡水的戶籍登記，戶長是長兄江文鍾（原名應是「江文鏘」）。

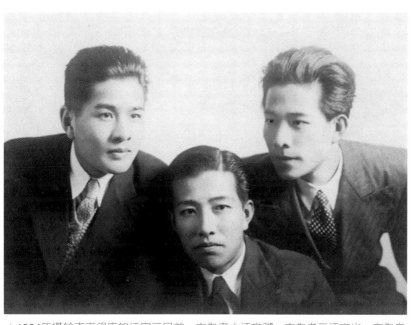

▲1934年攝於東京銀座的江家三兄弟，中為老大江文鏘，右為老二江文也，左為老三江文光。江文鏘是畫家江明德的父親。

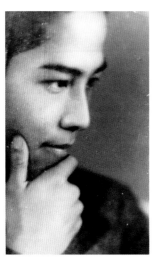

▲年輕時的江文也，是音樂獎項的得獎「常客」。

一九三四年六月七日至八日的「藤原義江歌劇團第一次公演」，地點在日比谷公會堂，劇碼是普契尼的《波西米亞人》，江文也飾演音樂家蕭納德的角色；第二次是在一九三五年十二月二十四日至二十六日的「藤原義江歌劇團第五次公演」，地點是新橋演舞場，演出普契尼的《托絲卡》[5]。

在一九三四年暑假期間，江文也參加了由旅日的台灣人楊肇嘉提議組

註5：崛內敬三，《音樂明治百年史》，東京，音樂之友社，1968年，頁209。

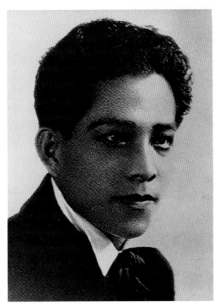

▲1934年，江文也加入藤原義江歌劇團演出歌劇《波西米亞人》，飾演音樂家蕭納德角色時的劇照。

成的旅日音樂家「鄉土訪問團」，回台灣訪問。當年暑假在《新民報》的支持下，音樂訪問團很快地就成行。該團於八月十一日至十九日在台灣的台北、新竹、台中、彰化、嘉義、台南、高雄等各大城市舉行了一連串的音樂會。這些音樂會不僅轟動全省，更是台灣以西方音樂會形式訪問各地的開端，確實具有歷史意義。

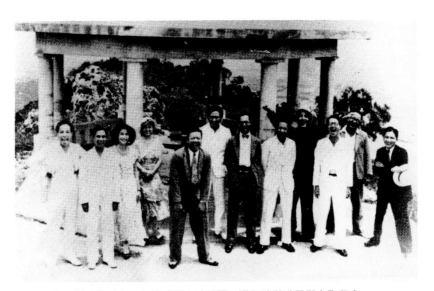

▲1934年，江文也（左一）隨「鄉土訪問團」返台時與成員們合影留念。

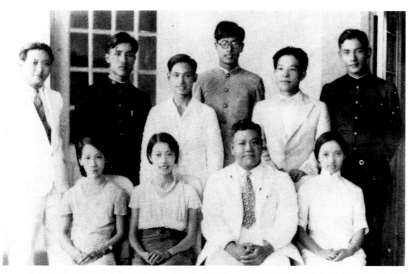

▲由旅日音樂家所組成的「鄉土訪問團」開創了台灣以西方音樂會形式訪問各地的
　先河；後排右二為江文也。

「返鄉訪問演奏會」不僅僅是音樂家帶回所學，也促進了台灣
音樂活動的開展。返鄉參與盛會的音樂家有高慈美（鋼琴）、
林秋錦（女中音）、柯明珠（女高音）、陳泗治（鋼琴）、林澄
沐（男高音）、林進生（鋼琴）、翁榮茂（小提琴）、李金土
（小提琴），當然還有江文也（男中音）。根據《新民報》所刊
登的陳南山〈聽了同鄉第一回演奏〉一文，江文也在這一次巡
迴演出的曲目是：韓德爾的《莊嚴曲》，選自歌劇《齊爾克賽
斯》（即是《老樹》〔"Largo" from Opera "Serse"〕）、舒伯特
的《小夜曲》、選自華格納歌劇《湯豪塞》的《夕星之歌》、山
田耕筰的《黎明天空》之《青年之歌》和藤井清水的《我們的
牧場》，而且江文也還特別為演奏會的終曲四重唱《再會！再
會！》編曲[6]。

註6： 陳南山，〈聽了
同 鄉 第 一 回 演
奏〉，《台灣新民
報》，1934年8月
13日。

【用耳朵學習作曲】

一九三三年，江文也在〈通過預賽的感想〉一文中提到，他在上一次的音樂比賽之後，除了開始熱衷於研讀法文，也與田中規矩士及橋本國彥學習鋼琴與作曲[7]。雖然這是目前有案可查、披露出江文也學習鋼琴及學習作曲的第一次紀綠，然而，在一九三二年的一篇名為〈聲樂家談自己的方向及研究題目〉的文章裡，江文也已經透露出轉向作曲的端倪：

「在這個世界上如果同樣要受到煩惱的洗禮，那麼為了藝術（我）能受更深的苦惱。……並非想把藝術故意弄成難以理解的東西，而是為了能有詩人的感情及作曲家的熱情，希望能受更大的苦惱。[8]」

「並非想把藝術故意弄成難以理解的東西」這句話，也透露出日後江文也作曲的方向。關於江文也的作曲老師，在許多的記載中，都提到是山田耕筰[9]，然而江文也對山田耕筰的樂風卻不太認同，無論在他的筆下或平常的言談中都很少提到「山田耕筰」這個名字[10]，而他對於

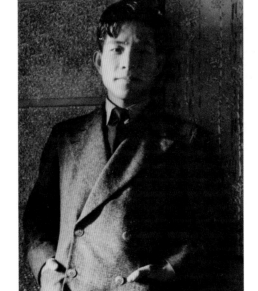
▲江文也曾經熱衷學習法文。

註7： 同註2，頁21。

註8： 同註2，頁21。

註9： 同註2，頁21。

註10：高城重躬，〈我所了解的江文也〉，江小韻譯，《中央音樂學院學報》（季刊），3期，2000年，頁62－63。

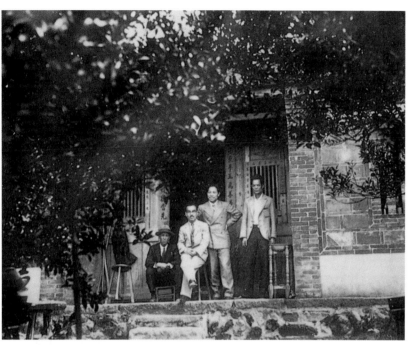

▲1934年江文也（右二）在三芝留影。

學習作曲的態度是以「自學」[11]，靠自己多聽、多看、多想為主的。在回答一位小學老師有關作曲的問題時，他說：

「盡可能的找大量的作品來聽，反覆無數次的聽，然後在五線譜上，將自己耳朵裡逐漸感受到的音符實際寫出，並將之彈出聲音來聽聽看[12]。」

在江文也的中國籍夫人吳韻真女士的回憶中，也談到江文也曾說：

「我能有今天成績，除了兩位恩師山田耕筰[13]與齊爾品的指導外，實際上作曲方面的功力，大部分可以說是靠自修而來的，同時得益於日本出版的大量唱片和樂譜。我把許多名曲幾

註11：戴芙尼，〈蔡采秀與曹永坤談江文也失去的一環〉，《罐頭音樂》，36期，1985年5月。

註12：江文也，「回答問題」，〈黑白放談〉，劉麟玉譯，《聯合報》副刊，1996年6月13日。

註13：江文也雖然對山田耕筰的音樂與教學不以為然，在這裡提到他，「可能」是與他當時已在北平師範學院教書有關，為的是要突顯他也受過「學院派」的薰陶。

洋樂之部（ロ）

小出直吉（兵庫縣養父郡伊佐村）
慶應三年一月十七日生。東音本科專修部出身。多年教鞭に在り。

師出身。

甲賀虎雄（京橋區波町二ノ一一）資橋アパート、電話京橋六〇三九番）オーケストラ、明治四十五年一月廿一日生。大日本音樂縣生。日大藝術科出身。協會員。

神前瀬子（室區白金今里町二五、德話高輪一七二二番）大正二年三月廿七日生。大日本音協會員。有隣女學校友聖心女學院出身。

江文也（大森區南千束町四六）作曲、バリトン。明治四十三年六月十一日。大日本音樂協會員、北京師範大學教授、コロムビア專屬。武藏高工建氣科出身。阿部英雄、チェレプニンに師事。昭和七年三月デビュー。コンクール聲樂八選、一九三六年度の交作品世界オリムピック藝術競技の選、作品に入選、同三八年ヴェネチア第四回國際音樂祭に洋樂曲人選。作品「南の島海洋詩曲」「中國名歌集」等他。

高勇吉（神奈川縣逗子町久木西小路九）明治廿四年二月廿八日生東音本科出身。ツェルマイスター及びジーナにてクレンゲルに師事。

院助教授、學校音樂研究會理事、大日本作曲家協會及び大日本音樂協會員、日本青年音樂會講師、東音甲

モゲレフスキーに師事、昭和十年渡デ再度ライプチヒへ赴く。

高珠惠（澁谷區櫻丘一六）提琴。明治四十三年十一月廿二日生、シフェルブラットに師事。第二回音樂コンクール入選、同第五回三等入賞。

合志篁（鹿兒島區西田一ノ二一四）神奈川女師教論、鹿敎出身。

幸田延子（麴町區紀尾井町三、電話九段八一九番）洋樂、提琴。明治三年三月十九日生。大日本音樂協會員、帝國藝術院會員、東音音樂取調掛全科出身、元同校教授、樂壇最初の文部省留學生として待く渡歐。

河野武雄（德島縣撰菱町林好大工町）作曲。明治四十四年九月十二日生。ハーモニカ・シンフォニー・オーケストラ主宰。

河野濤（目黒區櫟ヶ丘二五〇二）府立第六高女教諭。東音甲師出身。

▲日本昭和十五年出版的音樂年鑑，江文也名列其中。

乎都背下來才學和聲基礎，這樣很快的學到了歐洲音樂的作曲技法…。[14]」

而與日本作曲家高城重躬相識的曹永坤先生也談到：

「江文也在上野音樂學校時與高城重躬是好友，據高城的回憶，文也與他都向橋本國彥學作曲，都選修了鋼琴，由於他對教科式的教法厭惡，所以對老師所給的基礎課程都顯得不太理會，只特別偏愛當時被稱爲『現代樂派』的德布西及巴爾托克等人的作品，因此一段時期後就不去『上野』了，每天都去一家叫『TAD』的咖啡店，該處是藝文人士聚會之處，咖啡店每天都播放著最新派的音樂，如斯特拉溫斯基、拉威爾、巴爾托克、德布西等人的作品。文也每天坐公車去，叫二杯咖啡，各放五顆糖，因爲這樣咖啡太甜不能喝，只能吸啜，所以文也整天在咖啡店裡，一邊讀著總譜一邊聽著音樂，文也的音樂大都是自修得來的。[15]」

這種說法，與江文也自己的文字及吳韻眞女士的回憶是相符合的，同時也支持了江文也在作曲方面是「自學」的成分遠多於學自山田耕筰的說法。

一九三四年，江文也參加了第三屆日本全國音樂比賽的作曲組，並且在這次的比賽中榮獲第二名，得獎的作品是《來自南方島嶼的交響素描》的第二樂章〈白鷺的幻想〉[16]，同時得獎的作曲家還有山本直忠以及秋吉原作（本名箕作秋吉）。至於〈白鷺的幻想〉這一首樂曲的創作，根據郭芝苑的說法，是受到一九三四年江文也隨「鄉土訪問團」回台灣訪問這段期間

註14：吳韻眞，〈伴隨文也的回憶〉，《民族音樂研究》，第3輯，劉靖之主編，香港，香港大學亞洲研究中心，1992年，頁7。

註15：同註11。

註16：同註2，頁22。

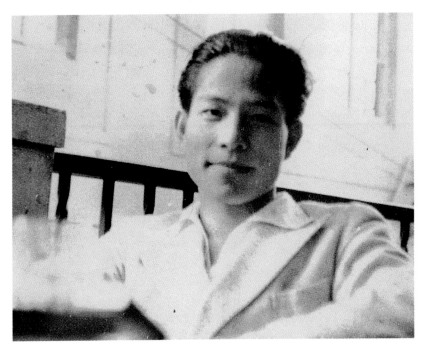
▲江文也靠多聽音樂來學習作曲。

的影響。而吳韻眞女士也談到[17]，江文也在台灣時曾要求弟弟江文光帶他到處看看，同時也積極採集了台灣各地的民歌帶回日本，以豐富其創作資源。最特別的是，當江文也踏上這塊遠離已久的土地時，看到碧綠水田中孤寂佇立的白鷺鷥，心中有著莫名的感動，他以日文寫下：

「青綠的水田，完全寂靜，透明的空氣中，白鷺鷥展現美麗的羽毛，豎立在那兒，我，在如父親額頭的大地，如母親深邃眼眸的黑土上站著。」

在青綠的水田中見到飛起的白鷺鷥，深受這片純樸田園的感動，江文也急切地想將這自然眞實而又充滿故鄉情懷的景象

註17：吳韻眞致張己任信，1981年5月9日。

在他的音樂作品中顯現。回到日本後，他曾在音樂雜誌上發表〈「白鷺的幻想」創作過程〉[18]一文，寫下：

「當時（他）感覺有一群的詩、一群的音在體內流動，這個概念漸漸發展，最後變成一個龐大的情緒在體內絞動。」

由基隆啟程回日本，出港後江文也立刻找到船上餐廳的鋼琴，急於將內心的旋律在鋼琴上呈現，但不巧的是那台鋼琴根本無法使用，這使得江文也在回日本四天三夜的航行中，如他自己所形容的「這個龐大情緒蟄伏其中，精神狀態可以說是幾近狂亂。」回到東京的時候，他心中的狂亂再也無法等待，一口氣寫了《來自南方島嶼的交響素描》的〈牧歌風前奏曲〉、〈白鷺的幻想〉、〈聽一個高山族所說的話……〉、〈城內之夜〉

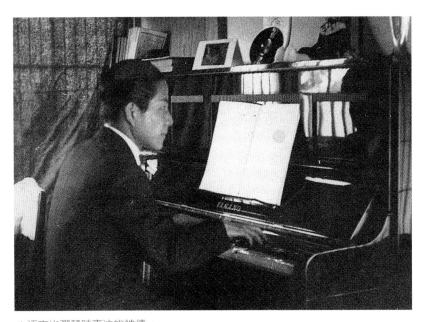

▲江文也彈琴時專注的神情。

註18：江文也，〈「白鷺的幻想」創作過程〉，《音樂世界》，第6卷第11號，頁107－111，原為日文，此為吳玲宜譯文。

等四個樂章。〈城內之夜〉也就是後來獲得奧林匹克獎的《台灣舞曲》的前身。其中他最喜歡第二樂章〈白鷺的幻想〉，這個樂章是他最早構思，也是最用心的一章，但卻最晚才完稿，寫作期間因為要接續「內心中龐大的思考意念，比起外在貧弱具象的形式，實在令人困惑，抱著憂悶的心情度日。」從〈「白鷺的幻想」創作過程〉中，可以看出江文也是藉由參加普契尼的歌劇《波西米亞人》演出，心情才稍稍平靜下來。歌劇演出之後，他馬上又有機會再回台灣，雖然是內心熱愛的故鄉，但是二個月前才回去過，時間及精神上其實都沒有空閒再度前往，不過為了能找出接續〈白鷺的幻想〉的「外在形式」的音樂構架，解決存在他內心中的困惑而盡快的找出創作的思維——這巨大的折磨造成江文也內心很大的痛苦，所以儘管日本的行程已排滿，他最後還是決定再度返回台灣。

　　以江文也的個性來看，他不喜歡太講究作曲技巧，所以《來自南方島嶼的交響素描》的第一樂章〈牧歌風前奏曲〉就被江文也自己認為太過注重技巧形式，因而捨棄不用，最後提出參賽的是第二樂章〈白鷺的幻想〉，在曲式上，以普通的三段體，而將之複雜化。但是在這部作品完成前，卻使江文也非常迷惑、痛苦，他自己在文章中形容，好像「戀愛一般，為這曲子痛苦；但也如深戀愛人一樣，為此曲沉迷。」〈白鷺的幻想〉在當年獲得日本第三屆全國音樂比賽作曲組第二名，應該可以說是江文也回台灣最大的成果，可惜的是〈白鷺的幻想〉樂譜目前似乎已經遺失，至今仍然下落不明。

【用獎杯打下江山】

由於在一九三四年得到音樂大賽作曲組的第二名，同年十二月四日江文也被推薦加入「近代日本作曲家聯盟」，並且成爲正式會員。這個聯盟的前身是「新興作曲家聯盟」，於一九三〇年由小松平五郎和箕作秋吉爲發起人，當時的清瀨保二、松平賴則、齋藤秀雄都是「實行委員」。這個聯盟除了橋本國彥以外，全都不是出自東京音樂學校，因此被視之爲在野派的作曲家聯盟。這個聯盟在一九三五年九月改名爲「日本現代作曲家聯盟」，這是爲了能以日本支部的名義加入「國際現代音樂協會」（ISCM）。雖然聯盟經過數次改名，但其宗旨始終是

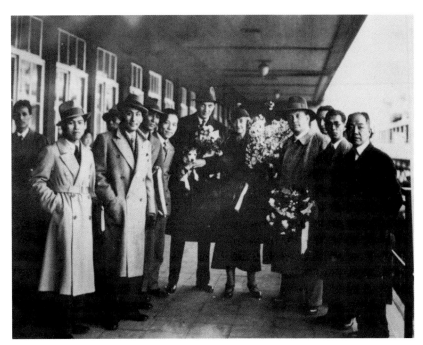

▲1935年，齊爾品（中）與江文也和其他日本作曲家合影。

▲影響江文也音樂寫作思想最深的俄國作曲家齊爾品。

「反對當時的日本流行歌謠及爵士樂的氾濫，而以創作藝術音樂為目的」[19]。聯盟的會員有義務要在定期的音樂會上提出作品以供演出，所以江文也在加入聯盟後，創作也自然更為頻繁多產。一九三五年以後，江文也在日本連連得獎，作品接二連三的問世，逐漸地在日本樂壇奠定了「作曲家江文也」的地位。他在日本的成就，也激勵了台灣的一些音樂家，特別是郭芝苑。曾經訪問江文也三次的郭芝苑說：

「從中日戰爭開始前到終戰止，這十年間他是日本最紅的作曲家之一，當時我除了受西洋現代作曲家的影響以外，還受江文也、伊福部昭（日本當代作曲家）的影響最大，因此我才覺醒要創作現代中國民族音樂。」[20]

也是在一九三四年間，俄國現代作曲家齊爾品（Alexander Tcherepnin, 1899～1977）為了搜集東方的音樂素材，來到中國及日本。就在這個機緣下，江文也結識了影響他一生最大的「良師益友」。齊爾品不僅指導江文也的作曲技術，最重要的還是在觀念上啓發了他，他們也成為很好的朋友，齊爾品日後不

註19：同註2，頁23。

註20：郭芝苑，〈中國現代民族音樂的先驅──江文也〉，原載於《音樂生活》，24期，1981年7月10日；後收錄於韓國鐄、林衡哲等著，《音樂大師──江文也》，台北，台灣文藝，1984年初版，頁53。

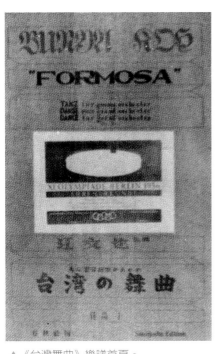

▲《台灣舞曲》樂譜首頁。

僅經常演出江文也的作品，也出版了不少江文也的樂曲。在《齊爾品收藏曲集》（Collection Alexander Tcherepnin）裡，齊爾品總共出版了十三部中國作曲家的作品，其中江文也的作品就占了六部。一九三六年六月中旬，齊爾品還邀請江文也同行一起到中國的上海、北平。

從一九三四年到一九三七年，短短的四年內，江文也在日本作曲界鋒芒畢露，而使他在國際上揚名的則是一九三六年在柏林舉行的第十一屆奧林匹克運動會中參賽獲獎。當時的江文也已是「日本現代作曲家聯盟」的成員，這個聯盟在當時也已獲得「國際現代音樂協會」總會承認其為在日本的支會。一九三六年「日本現代音樂協會」內部選定江文也的《台灣舞曲》為參賽奧運的作品，之後通過日本體育協會的最後篩選，成為代表日本參賽的五首作品之一，其他四首作品的作者分別是山田耕筰、伊福部昭、諸井三郎及箕作秋吉。而五首作品中只有《台灣舞曲》獲獎！江文也得到的是奧林匹克選外佳作的「認可獎」（特別獎），評審包括當時名聞世界樂壇的作曲

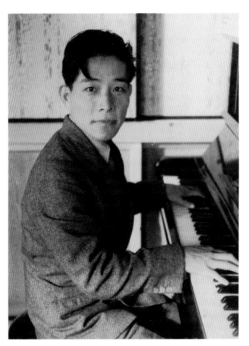
▲此時的江文也已在國際樂壇大放異彩。

家毛利皮埃羅（Gian Francesco Malipiero, 1882～1973）、褆紳（Heinz Tiessen, 1887～1971）、及萃圃（Max Trapp, 1887～1971）。雖然江文也得獎的這個消息曾被日本樂壇刻意淡化，然而終於在一九三六年九月十三日，《東京日日新聞》以相當大的篇幅加以報導，隨後台灣的報紙更以頭條新聞大肆報導了一番，江文也於是在一夕之間成為家喻戶曉的人物。兩年後，江文也的鋼琴作品《十六首斷章小品》（作品八）又在威尼斯「第四屆國際音樂節」中獲獎。這個時期，他的一些作品也分別在歐美各地陸續演出，江文也因此成為國際性的作曲家。

　　日本音樂界顯然對江文也極為注目。這由當時評論江文也作品的數量就可以得到證明[21]。舉例來說，在一九三六年《音樂新潮》第十三卷第十一號，有一篇名為〈近代音樂節〉的記事提到了江文也——「近代音樂節」是齊爾品主辦的三場音樂會的名稱，也是他離開日本前的告別演奏會。在記事中，作曲

註21：同註2，頁31。

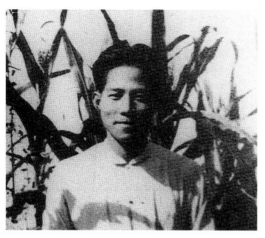

▲江文也在日本樂壇已佔有一席之地。

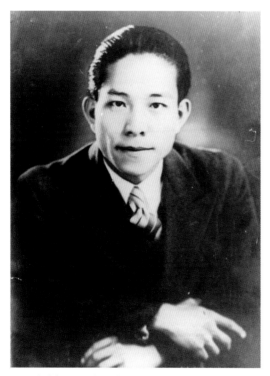

▲江文也以《台灣舞曲》參加奧運藝術競賽獲獎。

家清瀬保二談到江文也的作品「三首小品」時說道：

「雖然是近作，但此作品卻嘗試用小品的、單純化的效果來表現，而且成功地達到了這個目的。而在五聲音階的用法上則和齊爾品一致，完全是中國式的而非日本式的。雖然他的《小素描》非常日本式，個人不喜歡這樣的取向，但《小素描》可說是他最初的鋼琴作品，而且又是個成功的作品，因此還是很值得紀念的。而這個『小品集』在整體上更是好，越來越沈穩，可看出他的成長。」[22]

註22：同註2，頁30。

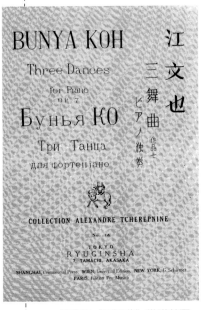

▲江文也《三舞曲》樂譜首頁。

另一篇談到《小素描》時，樂評家久卓志眞說：

「江文也獨特而有生氣的情感，到了齊爾品的手中，表現得完美無缺，在四人的作品中成為最有魅力的一首。」[23]

提到《四首高山族之歌》時，久卓志眞寫道：

「思考這一類帶有強烈野性的歌曲時，可了解我們這樣的文化人士是如何壓制自己的情感，同時也很高興得知，在我們的視野之外還有一些可讓音樂發生的要素存在。」[24]

從這些評論可看出，當時日本人已經注意到江文也的作品帶有民族題材、具有獨特個性、使用傳統以外的表現方式、使用新的作曲概念等等特徵。簡言之，江文也是一個具有生氣、又有個性與原創性的作曲家。

在日本時期的江文也，有兩位對他生命中具有重大意義的女性。一位是傳教士史嘉特小姐（Miss Scott），史嘉特小姐在上田市的「梅花幼稚園」主持主日學，十分欣賞江文也，一直像母親一般地對待他，在江文也失去家中的經濟支援後，並成為江文也的資助者，直到他能自立為止。另一位則是出身貴族家庭的龍澤（Nobu）小姐，江文也與龍澤小姐從小學即是同

註23：同註2，頁30。

註24：同註2，頁30。

生命的樂章

學，之後兩人相戀而於一九
三三年結婚。龍澤小姐的家
世顯赫，歷代都是銀行家，
父親是「上田銀行」第十二
代的董事長，在當地是貴
族。日本在當時仍是個具有
強烈階級觀念的社會，一位
貴族的女兒要和一位日本殖
民地的青年結婚，是件幾乎
不可能的事，因此使得他們
之間的戀情受盡了責難，然
而兩人仍然排除萬難，締結
連理，婚後育有四女──分別
為純子、昌子（庸子）、和
子、菊子[25]。江文也在一九三
八年回歸中國後，因為中日

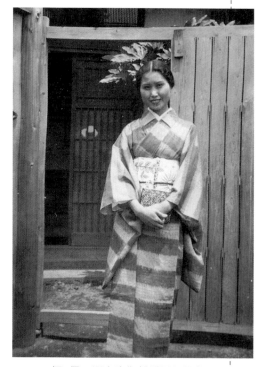

▲1934年6月，江文也為新婚不久的妻
子龍澤小姐在家門口照的相片。背後
門牌上寫的是「江文彬」；夾在門上
的白點是江文也喜愛、也常戴的白帽
子。他們兩個在拍完照後，就一起到
銀座散步去了！

戰爭爆發，兩邊音訊及往來都被中斷，加上戰後種種的因素，
使得江文也逐漸無法再照顧日本的妻女，然而龍澤女士仍以這
份情愛維繫著家庭，六十多年來單獨扶養四個女兒長大成人，
與江文也分隔兩地，直到一九八三年江文也在中國過世，兩人
都無緣再見，一直過著生離死別的日子。六十多年來，江文也
雖然一去不復返，但他的日記、書籍、唱片、作品手稿卻仍舊
完完整整的被龍澤女士保存著。

註25：根據淡水鎮戶籍登
記，江文也原名江
文彬，四個女兒的
名字分別為：純
子、昌子、和子、
菊子。

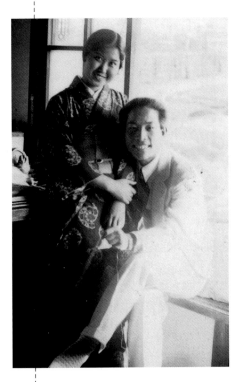

▲1932年秋，江文也與龍澤小姐的合照，兩人從小學就相識，而後相戀終至結婚，過程艱辛。

江文也在日本時期的作品除了先前列出的以外，有案可查的還有管絃樂曲：《第一組曲（1）、（2）、（3）》（1935年）、《兩個日本節日的舞曲》（1935年）、《節日時遊覽攤販》（1935年）、《田園詩曲》（1935年）、《俗謠交響練習曲》（1936年）、《賦格序曲》（1936年）；舞劇《一人與六人》（1936年）、《交流無涯》（不詳）、《潯陽江》（不詳）；鋼琴曲有《台灣舞曲》（1934年）、《鋼琴短品》（1935年）、《五月》（1935年）、《鋼琴小品五首》（1935年）、《小素描》（1935年）、《譚詩曲》（1936年）、《木偶戲（人形芝居）》（1936年）、《北京萬華集》（1938年）；室內樂有《四首高山族之歌──為女高音及室內樂》（1934年）、《五首高山族之歌──為男中音及室內樂》（1935年）、《曼陀林奏鳴曲》（不詳）、《南方紀行》（1935～1936）、《祭典奏鳴曲──長笛與鋼琴》（1937年）；合唱曲《潮音》（1936年）；獨唱曲《台灣山地同胞歌（生蕃四歌）》（1936年）等。[26]

註26：作品目錄及曲名取自江小韻所編〈有關江文也的資料〉，《民族音樂研究》，第3輯，劉靖之主編，香港，香港大學亞洲研究中心，1992年，頁257－267。

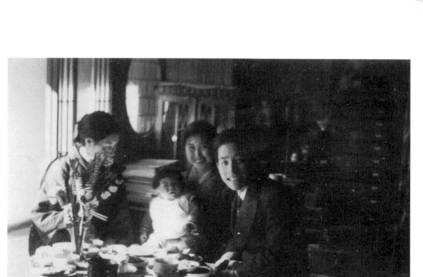

▲1935年秋天,在家中與長女純子、夫人及長年照顧江文也兄弟的村山光子女士合
　影。這張相片是江文也架好相機手持快門線拍的,江文也手中的線即是快門線!

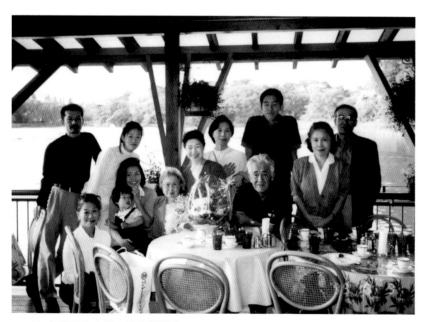

▲1999年龍澤女士的88歲生日聚會。

神州歲月

【用創作豐富生命】

　　一九三八年，時年二十八歲的江文也接受了北平師範學院音樂系主任柯政和的邀請，擔任作曲與聲樂教師，從此定居北平，他的生活與在日本時期相比，明顯地趨於平淡，而以創作、教學為主要的活動。一九三九年初，江文也認識了他的中國籍妻子吳韻眞，河北保定人，原名為吳蕊眞，當年她在北平女子師範音樂系主修中國樂器琵琶、二胡，還同時選修鋼琴。兩人的戀情，是由江文也教吳蕊眞聲樂，吳蕊眞教江文也中國古典詩詞而開始的。江文也曾經為吳蕊眞寫了一首小奏鳴

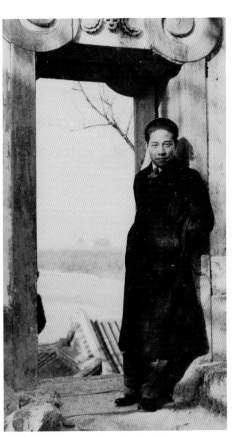

▲1938年江文也在北平男師院留影。

▲1942年吳韻真在故宮留下倩影。

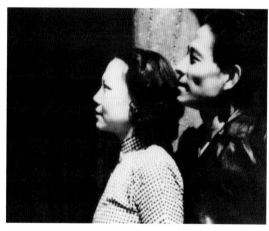

▲1940年吳韻真與江文也在故宮合影。

曲，首頁寫著「獻給韻眞」，從此吳蕊眞便改名爲「吳韻眞」。他們育有三子二女——小文、小也、小工、小韻及小艾。

一九三八年至一九四五年是江文也創作的頂峰，許多作品相繼出版；聲樂曲《中國名歌集》，由日本龍吟社出版後，也被選錄在《柯政和選輯》裡；鋼琴曲《北京萬華集》，也由日本龍吟社出版；一九四三年《中國名歌》由北京新民音樂書局出版。而他對中國古蹟、文化的熱愛，除了給他在音樂創作上的靈感以外，江文也還熱情洋溢地寫了三本詩集：《北京銘》、《大同石佛頌》以及《賦天壇》來抒發他由廢墟、古蹟所感受到的巨大情思。以日文書寫的詩

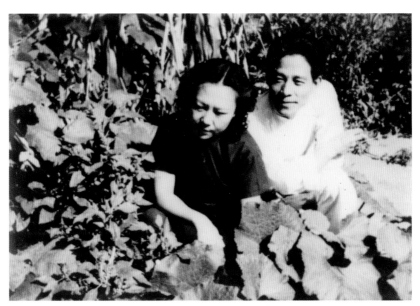

▲吳韻真與江文也常結伴同遊頤和園。

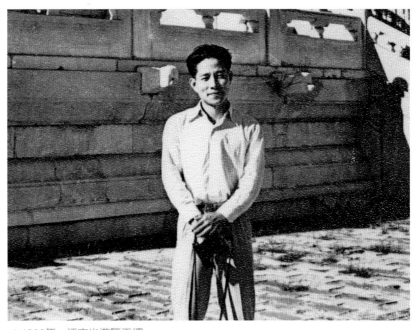

▲1939年,江文也遊覽天壇。

生命的樂章

▲ 《賦天壇》的手稿。

集《北京銘》及《大同石佛頌》在一九四二年由日本青梧堂出版，《上代支那正樂考》由日本三省堂出版，而在一九四四年完成的《賦天壇》則在他生前一直沒有出版。另外也有許多發表他新舊作品的音樂會相繼舉行。

《孔廟大晟樂章》在一九三九年十二月完成後，曾經在一九四○年三月及八月兩次在東京中央放送局播放，由江文也親自指揮日本東京交響樂團演出，向中國、南洋、美國等地廣播，並且由勝利唱片公司灌製成唱片。一九四○年八月，江文也完成爲「日本紀元二千六百年祝賀藝能祭」而作的三幕舞劇《大地之歌》（原名《東亞之歌》），十月由日本高田舞蹈團在東京寶塚大劇場上演[1]；一九四二年完成舞劇《香妃傳》，並於次

註1：俞玉滋編著，〈江文也年譜〉，《民族音樂研究》，第3輯，劉靖之主編，香港，香港大學亞洲研究中心，1992年，頁38－39。

▲北京孔廟是江文也創作《孔廟大晟樂章》的靈感泉源。

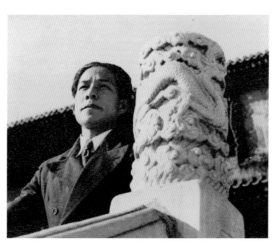

▲江文也特別喜歡北京的古蹟,因此在1938~1949年
間許多的照片,都是在北京的故宮、頤和園、北
海、天壇、太廟及孔廟等名勝古蹟內留影。

年在北平首度演
出。

一九四三年七
月八日,交響詩
《爲世紀神話的頌
歌》,在東京日比
谷公會堂,由山田
和男指揮東京交響
樂團演出,不久又
由山田耕筰指揮在
NHK播出,這首樂

▲江文也常遊古蹟並從中找到創作靈感。

▲1940年，江文也在頤和園一處斷垣殘壁留影，即「後園路」前。吳韻真女士說：頤和園並沒有「後園路」這條路名，而是江文也與她共同取的名，也只有他們兩人使用。這個地方古樸幽靜，是江文也最喜歡的地方。

曲並參加東寶電影公司主辦的「電影音樂作曲比賽會」，以第二名入選。同年，管絃樂《碧空中鳴響的鴿笛》獲日本勝利唱片公司管絃樂曲甄選第二名。一九四四年在日本，由尾高尚忠指揮日本

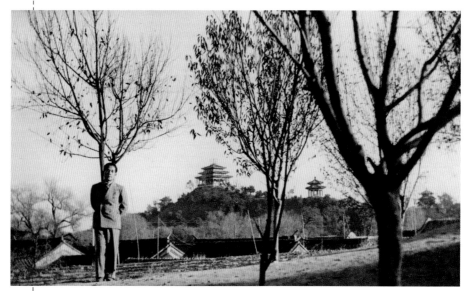
▲1939年秋天，江文也遊景山。

交響樂團演出管絃樂曲《北京點點》；同年六月七日，管絃樂曲《碧空中鳴響的鴿笛》由山田耕筰指揮日本交響樂團首演。一九四五年六月在北京崇內孝順胡同亞斯立堂，舉行江文也個人獨唱會「中國歷代詩詞與民歌」，第一天由田中利夫伴奏，第二天由老志誠伴奏。

　　一九四五年八月十五日，日軍投降，抗戰勝利，國民政府收復了淪陷區，而江文也仍留在中國。因為他曾經為日本政府寫作了《大東亞進行曲》、《新民會歌》及一些電影音樂，因此被羈押在戰俘拘留所十個月。這一段時間裡，一向一帆風順的他，萬萬沒有想到自己會被監禁。釋放後的江文也萬念俱灰，但為了維持家計，不得不經由朋友介紹在北平郊區的一所回民中學任教，直到一九四七年才又受聘於北平藝術專科學

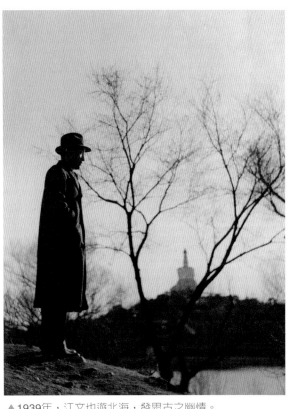

▲1939年，江文也遊北海，發思古之幽情。

生命的樂章

校。一九四六年冬天，江文也應「北平方濟堂聖經學會」之約，以中國調式為天主教譜寫聖歌，為了更瞭解天主教的音樂，江文也每逢週日就到方濟堂參加彌撒。他的《聖詠作曲集第一、二卷》、《第一彌撒曲》及《兒童聖詠曲集》等許多的天主教歌曲都在這段時期完成，而這些歌曲都由北平「方濟堂聖經學會」在一九四七至一九四八年出版。對首創以中國音樂素材而寫成的《第一彌撒曲》，比利時的儒廉汪路斐氏（Mgr. Iulius Van Nuffel）極為推崇，他說：「……這是一個完全獨創的作品！其樸其質，使人如聽俄羅斯的神曲。這位中國作曲家以他那崇高敬天的特性，大有超過前人罕得爾（G. F. Handel）的美點……2」

一九三八年到一九四八年，是江文也創作最豐富的時期。

註2：《聖詠作曲集第一卷》，北平，北平方濟堂聖經學會，1947年，頁8。

神州歲月　045

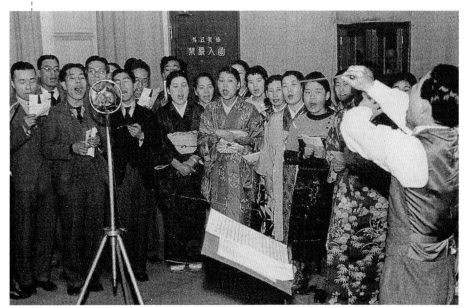

▲1942年前後，可說是江文也事業的頂峰，往來於北京與東京之間，忙於創作與演出，這是他在東京預演時指揮練習的照片。

這期間的管絃樂曲有《孔廟大晟樂章》（1939年）、《第一交響曲》（1940年）、《爲世紀神話的頌歌》（1942年）、《碧空中鳴響的鴿笛》（1943年）、《第二交響曲——北京》（1943年）、《一宇同光》（1943年）；舞劇有《大地之歌》（1940年）、《香妃傳》（1942年）；歌劇有《西施復國記》（1944年）、《高山族之戀》（未完成）、《人面桃花》（未完成）（1943年）；鋼琴曲有《小奏鳴曲》（1940年）、《第一鋼琴協奏曲》、敘事詩《潯陽月夜》（1945年）、《第三鋼琴奏鳴曲——江南風光》（1945年）；室內樂曲《大提琴組曲》；合唱曲有《南薰歌》（1939年）等九首；獨唱曲則有《中國名歌集》（1938年）、《唐詩——五言絕句篇》九首、《唐詩——七言絕句篇》九首

▲舞劇《香妃傳》手稿。

（1939年）、《宋詞——李後主篇、蘇軾篇、李清照篇、吳藻篇》（1939年）、《唐詩——古詩篇》（1939年）、《唐詩——律詩篇》（1939年）、《現代白話詩詞曲集》（1943年）、《聖詠歌曲集第一卷》（1946年）（原出版名為《聖詠作曲集第一卷》[3]）、《聖詠歌曲集第二卷》（1946年）（原出版名為《聖詠作曲集第二卷》[4]）、《第一彌撒曲》（1946年）、《兒童聖詠曲集》（1946年）等。

【用豁然詮釋苦難】

　　一九五○年，江文也擔任中央音樂學院作曲系教授，由於該學院院址暫時先設於天津，家在北平的江文也，必須乘坐火車往返奔波於京津之間，但是他卻能善用時間，即使在火車上也不閒著，鋼琴套曲《鄉土節令詩》，就是在火車上完成的。

註3：《聖詠作曲集第一卷》，北平，北平方濟堂聖經學會，1947年。

註4：《聖詠作曲集第二卷》，北平，北平方濟堂聖經學會，1948年。

這時有一些作品如《台灣山地同胞歌》、《五首素描》、《中國名歌集》均曾在北京音樂會中演出；為郭沫若所寫的詩《鳳凰涅槃》譜成的《更生曲》也參加了北平藝術專科學校的慶祝演出。

然而不幸再度降臨，一九五七年中國大陸政治運動頻起，文藝界人士遭受厄運的成千上萬，江文也更是首當其衝。就在他完成了《第三交響曲》之後，一九五八年一月號的《人民音樂》月刊中出現了一篇標題為〈在反右派戰線上老牌漢奸，右派份子江文也的嘴臉〉，文中詳細記載著「台灣民主自治同盟」和首都音樂界分別多次開會，有系統的揭露及批判「台盟盟員、中央音樂學院教授的江文也」的反動言論。江文也在「反右派」運動中被劃為「右派份子」，因而喪失了教學、演奏、出版的權利，於是接下來的日子，江家幾乎每日都在恐懼中度過。「音樂協進會」以檢查為名，將他的音樂作品手稿全部沒收，這些手稿後來雖然歸還，卻遺失了許多。教授的薪水停發，江文也的家庭在經濟上變得非常窘迫，他只好偷偷地變賣自己珍藏的總譜來換取生活所需。接下來針對他的「反右」言行批判更是嚴厲，到了一九五八年，他被降調分發到中央音樂學院函授部編排教材，後來又轉調至圖書館修補破損圖書。一九六一年，一向對推拿有濃厚興趣的江文也，則在圖書館工作之餘，繼續研究推拿醫術的著作，結合為人治病的實例，撰寫經驗總結，並且自我解釋的說：

「自己的音樂一時不能貢獻於人類，就選擇推拿，為人解

除痛苦，尋找自己存在的價值！[5]」

　　在這段辛苦的歲月裡，江文也仍然有新作品問世：例如室內樂曲《木管三重奏》、以紀念鄭成功收復台灣三百週年為主要內容的《第四交響曲》、管絃樂曲《俚謠與村舞》等等。一九六三年，他開始整理自己收集了將近三十年的台灣、福建民歌，於次年改編了《思想起》、《仲秋團圓歌》、《龍燈出來了》等台灣民歌一百首，這些歌曲全都以鋼琴或小型樂隊伴奏。但是在這組歌曲的草稿上，他卻用「茅乙支」的筆名署名。在編寫這些歌曲時，江文也常對家人說：

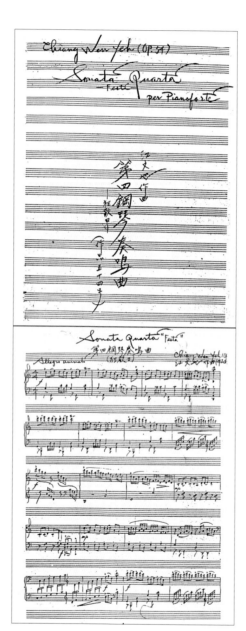

▲《第四鋼琴奏鳴曲》手稿。注意手稿上的署名已改為「江文也」的中文拼音寫法 Chiang Wen-Yeh，而不再用日文拼音的 Bunya Koh（參考本書68頁說明）。

註5：同註1，頁48。

生命的樂章

「我能替六百萬台灣人保存一小部分民歌，貢獻於世界，感到十分安慰，也是對自己的台灣同胞盡一份義務[6]。」

江文也又常對家人說：

「我不是為人演奏、出版而寫曲子，只要我的音樂能留給祖國、人類，就感到很大的安慰。」

對自己的境遇與當時對他作品的打壓，他從不在家人面前抱怨，只是淡淡地說：「待知己於百年後。」[7]他的女兒江小

註6：同註1，頁49。

註7：同註1，頁49。

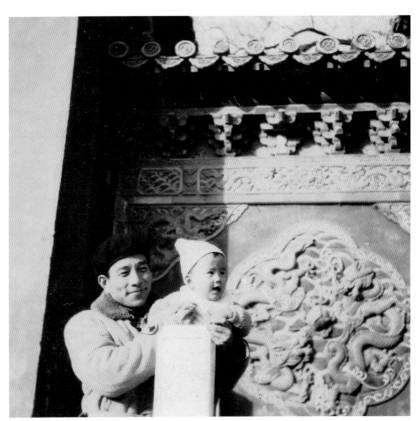

▲1951年，江文也帶著三歲的小兒子江小工在北海遊玩、散心。

▲1951年江文也所寫的《絃樂小交響曲》手稿，江文也的許多作品至今仍然沒有出版，因此留存的大多是手稿。

韻說，江文也對中國古文化的熱愛也沒有因此而減少，一有空閒，他就帶著小孩到故宮、天壇、太廟、孔廟等等古蹟去遊玩、散心。

被列為右派份子的不幸，對江文也來說只是精神上的災難，從一九六六年開始的「文化大革命」卻更加諸了肉體的嚴重摧殘。一開始他就被列為主要的鬥爭對象，與當時的中央音樂學院院長馬思聰及其他教授被一批「造反派」的學生剃光了頭，押著跪在地上向「偉大領袖」請罪。他在馬大人胡同的家被抄，心愛的唱片、樂譜及家中的一切都被洗劫一空。在江文

也被羈押的期間，江夫人也難逃迫害。紅衛兵剪了她的頭髮，並強迫她跪在家門前「交代」鄰居告發在江家照片上江文也胸前戴著的「小手槍的皮殼」，事實上那只是照相機的皮殼袋。無依無靠的吳韻眞受不了折磨，曾經自殺二次未能成功，終於在江文也苦苦的勸說下，帶著小孩到湖南的次子江小也的家中避難。而江文也即使是自己正在受苦，也仍不斷的安慰家人。一九七二年，時年六十二歲的江文也，在六月二十三日給在湖南農村艱苦勞動的三子小工寫了封長信，其中說：

「你應該理解這是場風神的即興演奏，在我過去不短的旅途中，我是碰了不少次這種風神的惡作劇的。我這五、六十年是不平凡的，崎嶇險惡，有牢獄、有貧困……旋風的惡作劇，也只不過是舞台上的一個場面……。我相信，你是不會為一時的風神的惡作劇而喪失信念的。你看，不是午前燦爛的陽光正在照耀著你身上的每一個細胞嗎?[8]」

【用安逸走過病痛】

一九七六年，「四人幫」瓦解之後，「文化大革命」宣稱結束，江文也被「錯劃」的「右派」身分，在一九七八年才得到平反。然而江文也的音樂創作力卻已經被文革摧殘殆盡，他的小孩從來沒有聽過父親的作品，也是經由母親的口中才知道，父親原來是一位作曲家。一九七一年，六十一歲的江文也因爲勞累過度而吐血，身體漸漸虛弱，從此再也沒有好轉過。六十四歲那年的夏天，因爲日以繼夜地爲鄰居翻譯日文醫學資

註8：同註1，頁49。

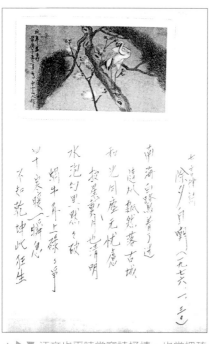

▲ ▶ ▼ 江文也平時常寫詩抒情，也常把孩子的剪貼貼在詩文的角落。

料，他又再次吐血，住院治療了二十多天，在醫院中還作了一首詩：

　　病自從容人自安

　　盡日仰空

　　綠葉何濃

　　小鳥歡欣與我同

　　青綠共賞天一色

　　門前聞風

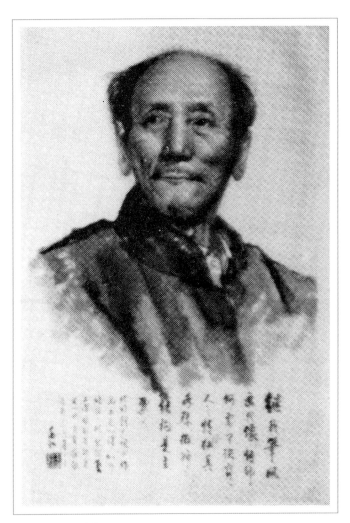

▲江文也晚年畫像。

生命的樂章

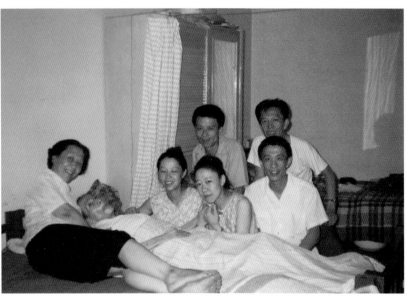

▲江文也臥病期間，妻子與子女均在其身邊照料。

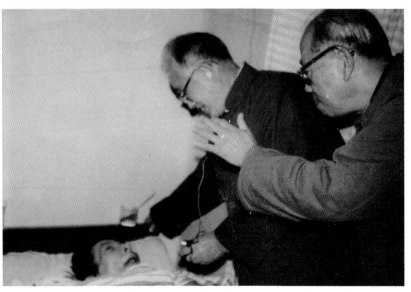

▲1979年，江文也平反以後病倒，中國當時音樂界的大老賀綠汀（中）(《牧童之笛》的作者、1934年齊爾品徵求中國風味鋼琴作品第一獎得主）從上海到北京探病。

午夜聽蟲

春去也，人間短笛中[9]

一九七八年的春天，已六十八歲的江文也日夜構思，醞釀創作管絃樂曲《阿里山的歌聲》，希望早日實現自己多年的夙願。同年五月初，他寫作管絃樂曲《阿里山的歌聲》總譜至深夜，完成了1.山草、2.山歌、3.豐收、4.月夜（日月潭）、5.酒宴，一共五個部分的初稿，十分興奮。然而在五月四日凌晨四時，突發腦血栓症，病情嚴重，住院期間，又因爲護士錯發了藥，服後導致胃出血，加上併發肺氣腫，病情日益惡化，因此造成了他日後長期癱瘓，受盡折磨，以致《阿里山的歌聲》未能完成。最後，江文也在一九八三年十月二十三日，因爲腦血管栓塞辭世。江文也以《台灣舞曲》在日本及歐美樂壇大放光彩，而以未完成的《阿里山的歌聲》作爲最後的作品，他對台灣的「情」，真可以說是有始有終！

一九五〇年後，江文也的管絃樂作品只有五首，一首遺失，最後一首《阿里山的歌聲》未完成。留下來的是一九五三年完成的《汨羅沉流》，以及《第三交響曲》（1957年）、《俚謠與村舞》（1957年）；鋼琴曲則有《鄉土節令詩》（1950年）、鋼琴奏鳴曲《典樂》（1951年）、鋼琴綺想曲《漁夫舷歌》（1951年）、爲教學用的《鋼琴奏鳴曲（中級用）》（1952年）、《兒童鋼琴教本》（1952年）、《杜甫讚歌》（1953年）；絃樂合奏《小交響曲》（1951年）、小提琴奏鳴曲《頌春》（1951年）、鋼琴三重奏《在台灣高山地帶》（1955年）、管樂五重奏

註9：同註1，頁50。

▲江文也最後一首作品，就是這首在1978年春天寫
　作但未能完成的《阿里山的歌聲》。

《幸福的童年》（1956年）、《木管三重奏（一）、（二）》（1960年）；獨唱曲只有《林庚抒情詩曲集》十首（1956年）。從作品表上看，從一九六○年到一九八三年去世，江文也在一九六○年的二首《木管三重奏》，一九六二年的《第四交響曲——紀念鄭成功收復台灣三百週年》以後，只改編了一些台灣民歌，以及創作了未完成的《阿里山的歌聲》。

總的說來，一九五○年後的江文也，在其一生中是作品最少的時期，尤其在一九六○年以後，真可說是寥寥無幾。這當然跟他處在政治鬥爭中，身心受到嚴重的摧殘有關。

讣　告

　　中央音乐学院教授、著名作曲家、台湾民主自治同盟盟员、中国音乐家协会会员江文也先生，因久病医治无效于一九八三年十月二十四日十二时十五分在北京逝世，终年七十三岁。

　　兹定于一九八三年十一月一日上午八时三十分在北京八宝山革命公墓礼堂举行追悼会。

　　谨　此　讣　闻

江 文 也 教 授 治 丧 委 员 会

由于条件限制，外埠来亲亲友的交通食宿自理。
如有致送唁电、花圈者，请与中央音乐学院作曲系联系。
电　　话：66.0260、66.0881、66.7120

▲江文也病逝後，由多個單位為其所發之訃文。

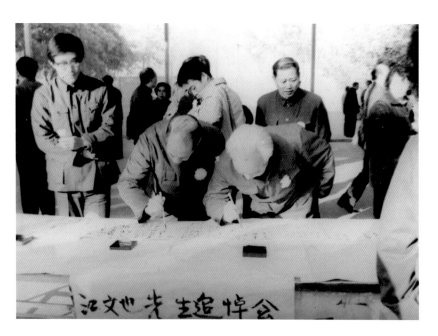

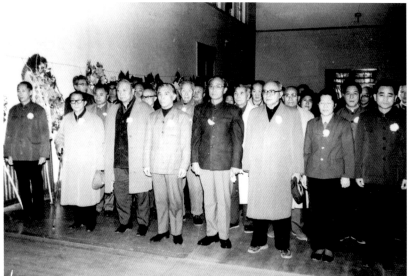

▲1983年11月1日在北京八寶山革命公墓禮堂的追悼會上，參加者有：台灣民主自治同盟總部、中華全國台灣同胞聯會和中國音樂家協會的負責人林麗蘊、蔡嘯、呂驥、李煥之、趙渢，江文也的生前友好、學生，以及中央音樂學院當時的院長吳祖強及師生等共三百多人。

生命的樂章

▲八寶山革命公墓內的「骨灰堂」，江文也的骨灰就放置在這裡。

跟著感覺走

前衛的風格

【擁抱前衛音樂】

江文也在一九三八年前的作品，寫作的風格充滿了一九三○年代歐洲最前衛的手法。從他在一九三七年為日本音樂雜誌所寫的一輯名之為〈黑白放談〉[1]的文章裡，可以看出江文也不僅對西方十九世紀末至二十世紀的文學家如凡雷里（Paul Ambroise Valery, 1871～1945）、藍伯（Arthur Rimbaud, 1854～1891）、瓦勒尼（Paul Verlaine, 1844～1896）等人，也對當時

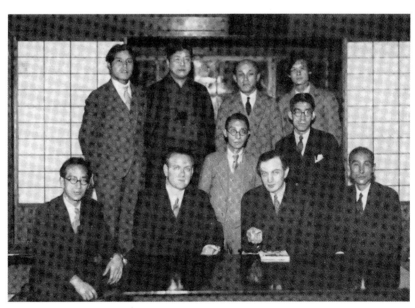

▲1934年齊爾品首次到東京時與當地作曲家合影。

註1：江文也，〈黑白放談〉，劉麟玉譯，《聯合報》副刊，1996年6月11、12、13日。

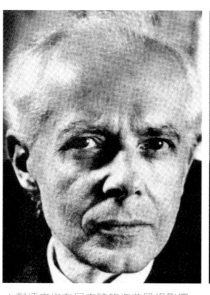

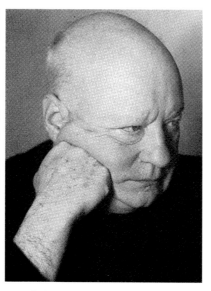

▲ 對江文也在日本時的作曲風格影響
最深的匈牙利作曲家巴爾托克。

▲ 江文也在〈黑白放談〉中提到的德國
作曲家辛德密特（Paul Hindemith）。

西方前衛作曲家如德布西（Claude Debussy, 1862～1918）、拉威爾（Maurice Ravel, 1875～1937）、瓦列滋[2]（Edgar Varése, 1883～1965）、巴托克、赫尼格（Arthur Honegger, 1892～1955）、辛德密[3]（Paul Hindemith, 1895～1963）等人，以及當時在西方樂壇流行的新國民樂派、新古典主義、印象主義、表現主義、神祕主義的作品及思想認識頗深；同時顯示出他當時對「前衛音樂」的熱情擁護與接受的強烈情意。他為「新東西」辯護[4]，對那些不能接受前衛音樂的人，他也會毫不留情的給予嘲諷：

「聽德布西的〈巴格達〉、拉威爾的〈醜小鴨，寶塔皇后〉（摘自《鵝媽媽組曲》）、瓦列滋的《電離》（Ionizations）時，他說：

註2：吳韻真，〈伴隨文也的回憶〉，《民族音樂研究》，第3輯，劉靖之主編，香港，香港大學亞洲研究中心，1992年，頁7。原譯文為「布列滋」，不知是譯者或手民之誤。

註3：以上所列之人名均為江文也當時的譯名。

註4：俞玉滋編著，〈江文也年譜〉，《民族音樂研究》，第3輯，劉靖之主編，香港，香港大學亞洲研究中心，1992年，頁49。小標題為「關於新東西」。

『這是什麼，這音樂日本及中國也有，何需再聽！』遂憤怒地離席。

聽赫尼格的〈Pacific 231〉、辛德密的〈畫家馬蒂斯〉（Mathis der Maler）等音樂時，他說：

『這樣的東西在日本、中國、印度的音樂裡是絕對沒有的，更沒有聽的必要。』遂摀住耳朵，一點也不表示出興趣的樣子。[5]」

雖然江文也的作品受到許多當時西洋前衛作曲者的影響，然而影響他音樂思想與寫作手法最深的卻是巴爾托克（Béla Bartók, 1881～1945），江文也在日本的摯友高城重躬回憶說：

「江先生的作品受匈牙利巴爾托克民族樂派的影響，特別是鋼琴作品，很容易聽出巴爾托克的風格。伊福部昭曾經講過，江文也受到巴爾托克的影響[6]。」

以《十六首斷章小品》套曲中的短曲為例，可以一窺江文也當時風格的大概。第一首〈青葉若葉〉（青綠嫩葉）已經揚棄了大小調性的組織手法；第

註5：同註4，小標題為「詭辯者的詭辯」。

註6：高城重躬，〈我所了解的江文也〉，江小韻譯，《中央音樂學院學報》（季刊），3期，2000年，頁62。

BUNYA KOH
BAGATELLES
for Piano
OP 8
Бунья КО
БАГАТЕЛИ
для фортепіано

江文也
バガテル
ピアノ獨奏
作品八

COLLECTION ALEXANDRE TCHEREPNINE
No. 18
TOKYO
RYUGINSHA
7, TAMACHI, AKASAKA
SHANGHAI, Commercial Press. WIEN, Universal Edition. NEW YORK, G. Schirmer.
PARIS, Edition Pro Musica.

▲齊爾品替江文也出版的《十六首斷章小品》收錄於《齊爾品收藏曲集》。

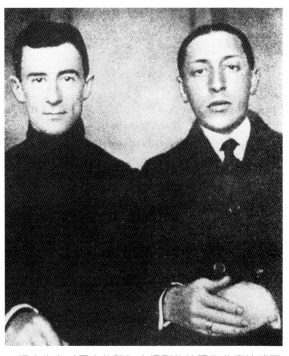

▲江文也在〈黑白放談〉中提到的法國作曲家拉威爾（左）及斯特拉溫斯基（右）。

二首在節奏方面有各種不同拍子的交替，而變化半音的運用，則加深了「無調性」的效果，結尾更是在以A音上所建構的大三和絃中附加F及G#音所產生的不協和絃為結束；第四首除了音響特殊之外，還有一段註釋：「演奏者可以用任何他所喜歡的表情來演出，可以不停的反覆直到他疲倦為止，也可以在任何一處終止。」；第五首的和絃音響，有著德布西的影子；第六首的節奏鮮明，以五度音疊置曲度音為整首和絃的建構，具有鮮明敲擊式的鋼琴曲風；第七首〈墓碑銘〉是紀念弟弟文光的逝世而作，這首作品一開始就用Fb-Bb-C-Eb-A-D-Eb組成的和絃以強聲琶音開始，和聲音響非常特殊，但音中心（tonal center）的感覺卻極為強烈，說服力十足；第十二首是一首明顯受到巴爾托克影響的小曲，不僅節奏活潑生動而交錯，五度音疊置四度音的和絃又再度成為這首樂

曲的核心；第十三首的結尾衹有D、E兩音。以四度音程疊置來建構和絃的方式在一九二○、一九三○年代已經在歐洲蔚爲風尚，成爲打破以三度音疊置的三和絃爲樂曲組織的方法之一，而江文也特別喜愛用五度音程加上二度音或是以四度音程疊置建立的「和絃」。

江文也早期的管絃樂曲數量不少，單單在一九三八年以前完成的，就有十部，雖然大部分的管絃樂曲樂譜目前仍然下落不明，但是從十部中僅存的五部作品來看，前期的江文也，在音樂的表現上最喜歡的媒介應該是管絃樂，也似乎必須是這種表現力強大的媒介，才最適合表達江文也心中音樂的意念，這從他的《北京點點》中可以看出。這首樂曲，是從《十六首斷章小品》中選取五段小品（NO. 4, 11, 12, 14, 16）重新編寫而成；重編之後，音樂一變而爲色彩繽紛、氣勢雄偉的大作。

一九三八年以前的作品雖然前衛，但是江文也在「帶著獨特而有生氣的性格，不用傳統的表現方式而選擇新的作曲概念」之外，卻還明顯的具有「民族性」的題材與內容。這個當時在江文也音樂中所呈現的「民族性」內容，顯然與他生長的環境有關。生在殖民時代的台灣，十三歲就在日本求學的江文也，早期的「民族性」顯然是比較「日本式」的，具有強烈的日本色彩、日本的聲調，甚至以「台灣」爲名的「舞曲」，也是日本的色彩及聲調多過於目前我們所認知的「台灣」。然而，在他當時所身處的時代，台灣不正是處於這種具有強烈日本色彩、日本聲調「風味」的環境嗎？

靈感的律動

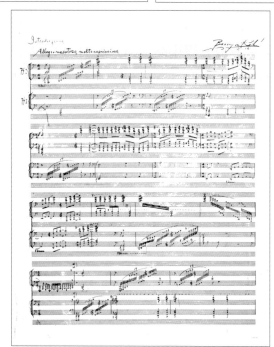

▲江文也為雙鋼琴而寫的小協奏曲手稿（未完成）。

【迷上中國風情】

影響江文也對「民族性」風格轉變最大的，應該是俄國美籍作曲家及鋼琴家齊爾品。齊爾品強調音樂應該具有民族性，他也深信「歐亞合璧」（Eurasia）在世界文化藝術音樂上的可能性。他在一九三四年旅行到上海、北京及東京，見到當時中國音樂的情況後，對中國的音樂界提出建言，他認爲：中國要在國際樂壇立足，中國音樂就必須要應用世界性的當代音樂語言、技法及使用世界通用的樂器或媒介，同時音樂的內容也必須具有民族性。齊爾品除了在中國闡述「歐亞合璧」的觀念以外，也曾在歐美知名的《音樂季刊》（*Musical Quarterly*）中撰文介紹中國當時的音樂現況，在文章的結尾，齊爾品明確的指出：

「祇要中國的音樂越具民族性，它們就越能在國際樂壇佔有一席之地。[7]」

江文也與齊爾品最初的見面可能是在一九三五年二月十四日[8]。根據齊爾品夫人李獻敏女士的說法，齊爾品立即就體認出江文也的才華，在得知他是台灣人後，就鼓勵他朝「民族性」的路線繼續創作，也引導江文也去認識中國的民族傳統。也是在齊爾品的建議下，江文也把以往慣用的日本拼音的署名 Bunya Koh 改爲國語發音的 Chiang Wen-Yeh[9]。他們兩人在短期間就發展出親密的「亦師亦友」關係。之後齊爾品時常在各種場合演出江文也的作品，也不時鼓勵他、指點他作曲的方向。從當時日本一些雜誌上的報導記載中，也顯示出兩人的關係匪

註7：Tcherepnin, A.：〈Music in Modern China〉,《*Musical Quarterly*》, Oct. 1935: P.399.

註8：劉麟玉，〈從戰前時音樂雜誌考證江文也旅日時期之音樂活動〉,《論江文也——江文也紀念研討論文集》，北京，中央音樂學院學報社，2000年9月，頁23。

註9：李獻敏女士在紐約寓所與筆者的口述，1980年3月12日。許常惠及吳玲宜所提到的拼法「Chiang Wen Yeah」顯然與江文也手稿上的拼法不同。手稿上用的一直是「Chiang Wen-Yeh」。

淺。[10]

一九三六年六月中旬，齊爾品邀請江文也一齊結伴到中國的上海、北平，這是江文也第一次到中國。顯然，這次的旅行是影響江文也對中國、中國文化及中國音樂的認知與感受的一個最重要事件，這次的旅行也改變了他的一生。這次中國之旅的經歷、見聞，讓他對「中國」著迷。他在同年九月號的日本音樂雜誌《月刊樂譜》上寫了一篇〈從北平到上海〉[11]，這篇文章是以日記的體例寫成，但卻明確的透露出了他的心境，文中顯示出他內心無比的激動之情：

「我清楚的感覺到心臟鼓動的鳴聲，我的全身有如市街的喧擾般沸騰的要滿溢出來。

我竟能在憧憬許久的古都大地上毫無拘束地疾駛著。

啊！何等的不可思辯！何等的感動啊！

現在雖已成了廢墟，我仍是用盡力氣去擁抱那雄大高聳的巨大石柱。

我又驚又喜，北平！北平！反覆地唸著這個名字，讓那可使心臟破裂般的興奮之情與瘋狂之氣駕馭著。

我好似與戀人相會般，因殷切地盼望而心焦，魂魄也灸熱到極點。」

「我好似與戀人相會般，因殷切地盼望而心焦，魂魄也灸熱到極點。」這已經顯示出日後江文也決定定居北平的強烈意念與心情。這種心情也從一九四三年郭芝苑在東京對江文也的訪問中得到證實：

註10：同註8。

註11：江文也，〈從北平到上海〉，《月刊樂譜》，劉麟玉譯，《聯合報》副刊，1995年7月29日~8月3日。

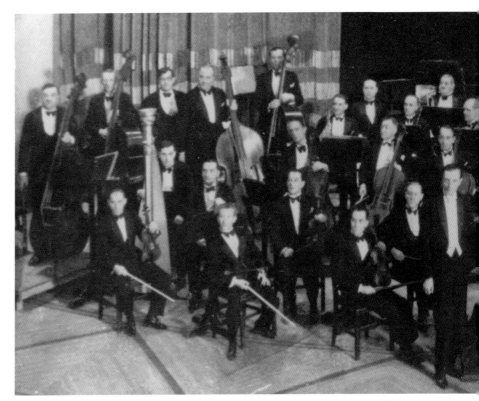

▲1935年齊爾品與當時全東南亞最好的樂團「上海交響樂團」演出協奏曲的合照。指揮是義大利人梅百器。

註12：郭芝苑，〈中國現代民族音樂的先驅——江文也〉，原載於《音樂生活》，24期，1981年7月10日；後收錄於韓國鐄、林衡哲等著，《音樂大師——江文也》，台北，台灣文藝，1984年初版，頁49。

「『以您在日本音樂界的地位，與以您要研究、發表種種立場來說，在日本比較有利且方便，但為什麼選擇去北京？』對我這樣的詢問，他回答：『我非常渴望中國文化而去北京，北京是東方的巴黎，它會激發我的創作，但我整部作品都能在東京發表。』」[12]

對中國音樂，江文也也有強烈的體認。在〈從北平到上海〉中，他繼續寫道：

「我是下了很大的決心要學平劇的。可是在這一晚看了實

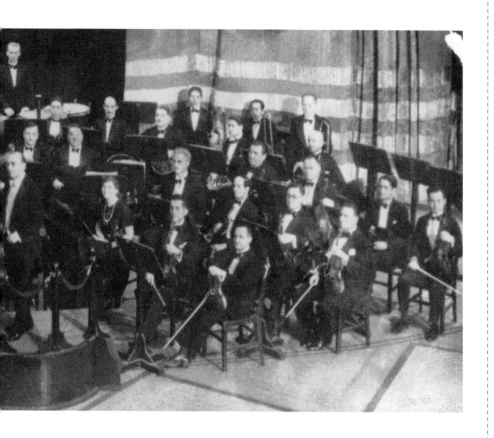

際的舞台演出後，卻覺得無此必要了……

　　這個好似要將耳朵震裂、從熱烈的氣氛中醞釀出的音樂，是大陸自己原始的音樂。從赫尼格的Pacific 231，莫索洛夫（Alexander Mosolov, 1900～1973）的鐵工場的音樂，托斯卡的戲劇表現，到有如蜜一般的愛情的場面，用三、四種打擊樂器與胡琴、笛子，便能十二分的描寫出來。

　　我痛切的感受到了！在那頭上演著的不就是你所想知道的全部嗎！

　　事實上，如果我貧乏的本能不能對那音樂有任何感覺，就

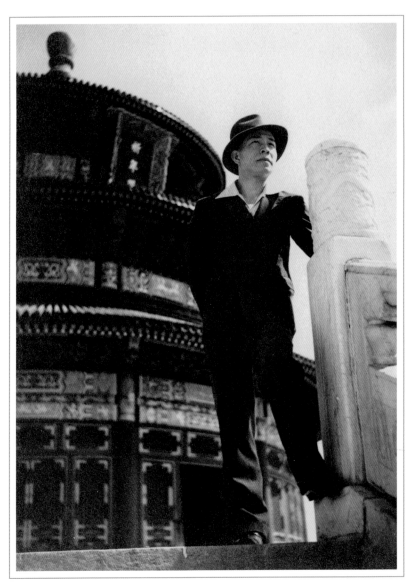

▲1939年，江文也遊天壇祈年殿。

▲1939年，在中南海游泳池畔的江文也。

算知道它們的歷史和理論又能如何呢？」

「……用三、四種打擊樂器與胡琴、笛子，便能十二分的描寫出來。」平劇中音樂精簡的表達手法及其所能表達的內容及效果，已經讓江文也感受到中國音樂的精妙！而重要的是，江文也是以「感性」爲依歸的「藝術家」，他也清楚地表示出在音樂藝術的創造與體認中，「感性」應該是凌駕於「理性」的：「事實上，如果我貧乏的本能不能對那音樂有任何感覺，就算知道它們的歷史和理論又能如何呢？」何等率直又明確的表白！

在〈從北平到上海〉文章的結尾中，江文也寫道：

「旅行結束了，去程時在船上我發現了自己的疲勞，而歸

▲1943年郭芝苑（後排左一）在日本訪問江文也（前排右）時的合影。

程上發現了什麼呢？

啊！猜對了！猜對了！

輸了！完全的輸了！我給朋友的信是將自己的心情擴大了二、三倍後寫的。那是事實，但單是如此，等於悲哀的叫著自己是如何的弱小啊。如此說是因為對方仍然是以兩萬倍、三萬倍的遼闊，安然地在那裡兀自存在著，我的感覺為何，它都毫不關心，只是兀自存在著。

比起中世紀的修道士們，看著眼前的希臘雕刻時，是否該破壞或是任它留下而猶豫不決的心情，我的感受更是如何的深切啊！

我實際的接觸了過去龐大的文化遺產，而在很短的時間內

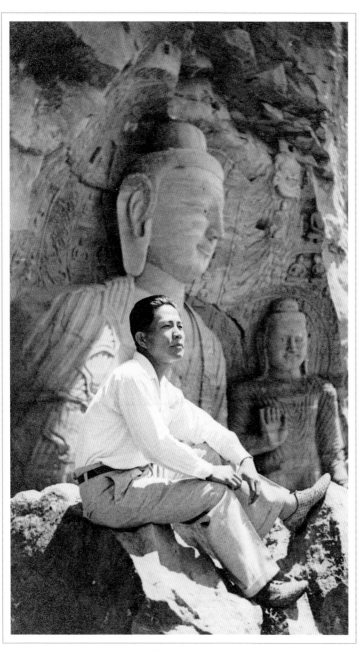

▲1941年江文也在大同雲岡大佛前留影。

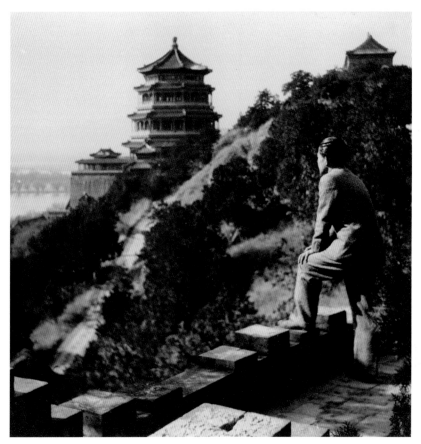

▲1940年江文也在頤和園排雲殿前凝望。

被這些遺產所壓垮、壓得扁扁的。

啊！旅行結束了。

我仍舊什麼事也不做的躺在甲板上。淺間號、上海號全都滿了，我正躺著的這船是達拉航線（Dara）公司的傑普森號，雖然是粗糙的二流船，但噸位超過兩萬噸的這艘船，比起去程搭的船更為平穩。

由於剛通過了低氣壓，海面很平靜。我除了感到微弱而舍

以服的震動之外，一點也不覺得搖晃。

日光薄薄的太陽，和南風一同緩緩地下降，偶爾從吸菸室洩出一些笑聲，之後，什麼聲響都沒有了。若以英國詩人布朗寧的方式來說：

……

神，如天空所示，

世間一切無事。

雖然如此，但我直視遙遠的地平線上的白雲時，卻在彼端發現了貧乏微弱的自己。[13]」

「卻在彼端發現了貧弱的自己。」這樣的覺醒，與在北平所受到的極度感動，使他在一九三八年接受了北平師範學院音樂系系主任柯政和的邀請，擔任作曲與聲樂教師。而對接受「教授」這樣的職位，江文也並不是沒有考慮的。在日本樂壇，江文也一向被認為是「在野派」或是「非學院派」，他自己也對以山田耕筰為首的「學院派」不以為然[14]，高城重躬在回憶中談到了這一點：

「江文也要到北京當教授前，有一天他突然來我家對我說要到北京任教授。在開始談話時，我感到他還有點猶疑，想徵求我的意見。我說到學院當教授（即學院派教授）你能適應嗎？會不會有問題啊？停頓了一下，後來江文也講，俄國的管絃樂法權威李姆斯基－柯薩可夫是海軍出身，後來當了彼得堡音樂院管絃樂法的教授。已有前人引路，我也想加把力。[15]」

從上面的這一段話，不難看出江文也應聘北平師範學院音

註13：江文也，〈從北平到上海〉，《月刊樂譜》，劉麟玉譯，《聯合報》副刊，1995年8月3日。

註14：同註8，雖然在許多有關江文也生平的論著都談到這點，由日本當時音樂雜誌上的報導更能確定這種觀點。

註15：同註8，頁64。

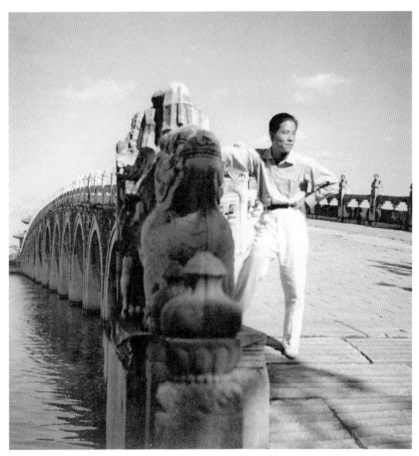

▲江文也常到北京的古蹟處沈思。

樂系之前的心境，以及他對歐洲音樂歷史的瞭解與受到歐洲國民樂派影響的程度。到北平以後，李姆斯基－柯薩可夫的《和聲學》與《管絃樂法》，也成為江文也常用的教學教材。

　　也是因為這次的中國之旅，他注意到當時中國的作曲現象與環境。在〈從北平到上海〉中，江文也寫道：

　　「在北平及上海都有不少作曲家，但他們的音樂都有如教

會音樂般，皆是以半終止、終止為作曲方式的二一添作五的作
曲大師，但在這裡，我要寫的是除此之外的某幾位作曲家。

對我們而言，一首曲子完成時，用什麼方法可讓曲子被演
奏、被發表、出版、甚至被機械化般對待，作曲家傾向於將作
品視為提升自己的一種手段。但大陸的某幾位作曲家看起來對
這一些毫不關心，他們不太作曲，就算作曲了，對演奏及出版
作品的心態也和我們的大不相同。

如果從進步的角度來說，作曲存在的理由可說是為了社
會，是給民眾們聽覺的食糧，此外從結合芭蕾、為劇場作曲、

▲1940年坐在太廟旁的藤椅上，江文也享受日光浴。

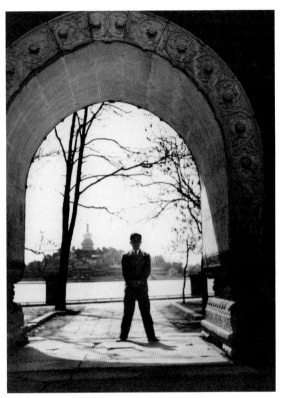

▲江文也在中國對作曲態度與環境有了新的體認。

到即使覺得勉強也得去做一些無聊的宣傳為止，為了開作品發表會費盡力氣，但大陸的幾位作曲家，卻是遠超過我們所想像的悠然自在的看待這些事。

只因他們將作曲視為茶餘飯後般的消遣，既非功力的表現，也不為供給大眾們食糧，作品本身即是目的，是個小宇宙，一個微粒子。因此作品本身幼稚與否、單純與否完全不在乎，對他而言曲子已經是個成品了，他們超脫了功利的想法，更自由自在且游刃有餘地作曲。事實上我三小時便能寫成的作品，老志誠先生卻需要花一個月的時間，然而我卻羨慕這般消遣式的作曲方式。他們並非輕視作曲，與其說不關心現實，毋寧是純在自己的世界裡悠遊，叫人不得不承認他們高過作品本身而更加提升了自己的世界。

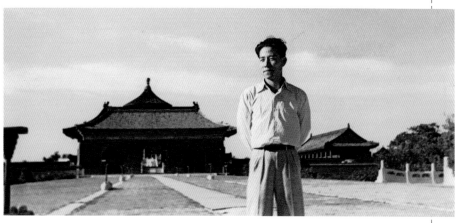

▲江文也羨慕老志誠作曲時的悠閒態度。

RODIN HO

Buffalo Boy's Flute

Piano-Solo

Родинь Хо

ФЛЕЙТА ПАСТУХА

ДЛЯ ФОРТЕПІАНО

賀
綠
汀

牧
童
之
笛

EDITED BY ALEXANDRE TCHEREPNINE

NO. 1

Peiping * Wien * Tokyo * New York * Paris

▲1934年賀綠汀所作《牧童之笛》。

　　現在的我還不能了解哪一種才是好。但因發現用這樣的態度作曲的作曲家竟然也存在時，對我而言是極歡喜的。

　　賀綠汀的《牧童之笛》、老志誠的《私與》等等的作品，以我們的耳朵聽來實在幼稚而單純，但又是如何的悠閒啊！從那樣

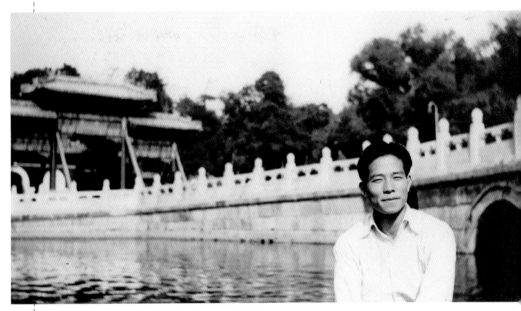

▲1940年，江文也遊北海石橋。

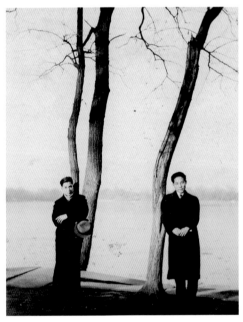

▲1939年江文也與老志誠合照。

的音樂，我可以沉浸到中國大陸的遼闊，而且是個超越技巧及手法的世界。」

　　江文也的觀察是敏銳的，事實是在一九三○年代的中國大陸，幾乎沒有作曲的「專業」，所有的正是將「作曲視爲茶餘飯後般的消遣」，而這種觀念仍然是中國傳統士大夫們的思想。李叔同、趙元任也正是處在這種傳統下的典型「作曲家」，而中國當時大部份身兼教職的「作曲家」們，對作曲的態度也仍然是屬於業餘性質的。雖然當時在日本身爲「專業作曲家」的江文也也曾經對中國的作曲環境思考過，但是由於他堅信作曲方面的功力靠的是「自修」，加上他也明顯的對中國作曲家的作曲態度感到興趣，因此這一方面的考量，對他移居中國的決定並沒有太大影響。

民族的情思

【奏國樂有洋味】

從一九三八年返回中國以後的江文也作品中，很快的就見到了他音樂風格的轉向，明顯的揚棄了在日本時代受到西方當代主流風格影響的寫作方式。他的音樂逐漸以五聲音階爲寫作中心，然而在和聲的運用上，卻不以當時流行於中國境內，混合五聲音階與類似歐洲十八、九世紀功能性三和絃的作曲方式爲準則，他的樂曲寫作多是以線條爲出發點，在樂曲織度方面越來越單純。

一九三九年，江文也完成了返回中國後第一首大型管絃樂曲《孔廟大晟樂章》。對他自己來說，《孔廟大晟樂章》是他在研究了祭孔音樂及孔子音樂思想以後，他自己所最「偏好」的大型管絃樂曲。《孔廟大晟樂章》可以說是江文也在音樂風格上一個明顯的分界點。在一九四〇年由日本東京交響樂團演奏的唱片解說中，江文也以〈孔廟的音樂──大晟樂章〉爲題。花費了許多文字來說明這音樂曲的寫作背景、樂曲內涵等等。他詳細說明了孔廟音樂演出的形式、對音樂的考據以及作曲的態度。一開始江文也寫道：

「沒有歡樂，也沒有悲傷，只有像東方『法越境』似的音樂。

換句話說，這音樂好像不知在何處，也許是在宇宙的某一角落，蘊含著一股氣體，這氣體突然間凝結成了音樂，不久，又化為一道光，於是在以太中消失了。

這音樂，在世界音樂中，的確是一個『新大陸』的發現，也可以說是東方音樂文化的金字事件。」[1]

然後，江文也敘述了他對「祭孔儀式」的觀察，繼而又對祭孔的音樂做「音樂考」，在考據中，江文也不時提出疑問與自己的感受；「音樂考」之後，又很謹慎的說明了他的「作曲態度」：

「在用西洋管絃樂把《大晟樂章》呈現之際，我沒有拘泥於某一朝代的某形式，而是把他們都當成正雅樂給予均稱的重視；作為一部樂曲，在其結構、形式許可的範圍內，把《大晟樂章》有機地觸合起來，進行了全面的編配。根據自己的分析，我認為：把中國音樂文化加以批判性的發展，是我應當嘗試的。這種批評性的發展，後人是可以知道的，正像孔子所說的：殷禮繼承變禮有所損益，都是可以知道的，那麼如有人繼承周禮，『就是百世以後，也是可以知道的……』那樣[2]。」

而且在文中，江文也也一再的強調，要能真正的瞭解這首樂曲，必須先拋棄西洋音樂的美學觀點與心態。這裡也顯示出江文也已經開始瞭解中西音樂在本質上的差異，兩者是有異同之分，卻不應該有高下之別。江文也對中國「雅樂」所持有的肯定態度，透過對《孔廟大晟樂章》的研究、編寫，也明白的表現了出來。他主張這種代表中國傳統精神的音樂，應該代代

註1：江小韻譯，〈孔廟的音樂──大晟樂章〉，《民族音樂研究》，第3輯，劉靖之主編，香港，香港大學亞洲研究中心，1992年，頁301－306。

註2：同註1。

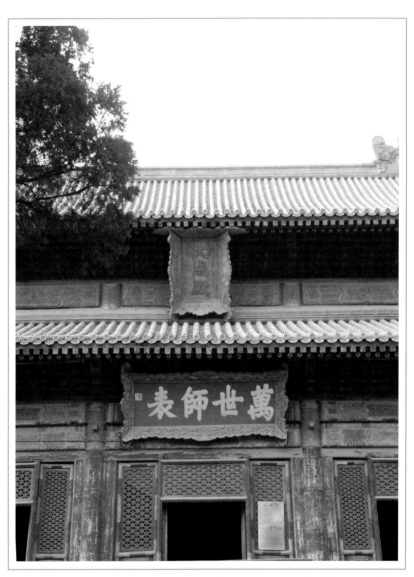

▲ 北京孔廟外觀。江文也研究祭孔音樂及孔子音樂思想，作成《孔廟大晟樂章》。

相傳，因此用現代管絃樂曲的形式來呈現，除了方便承傳以外，還希望能爲世界音樂做出貢獻[3]。

　　江文也是一個以寫作管絃樂曲爲特長的作曲家，從目錄與一些記載來看，他一生總共寫過二十一首管絃樂曲，目前僅存九首，其中一首還是未完成的，已經出版的則只有《台灣舞曲》與《汨羅沉流》。雖然大部份樂譜已經遺失，但依量的方面來說，在中國也是少有的。就大部分的作品完成於一九五○年以前來看，江文也絕對稱得上是中國近代音樂史上管絃樂曲的先驅。一九五○年以前，中國的管絃樂曲可以說是稀有樂種，囿於環境的限制，即使寫出一首管絃樂曲也難得有演出的機會。曾經是江文也學生的音樂家鄧昌國回憶時談到：「江文也先生作品極爲豐富，當時北平器樂不甚發達，許多他的作品如《孔廟大晟樂章》試奏不甚理想，《台灣舞曲組曲》[4]更是複雜難奏。」[5]一九三五年完成的《台灣舞曲》，除了音樂語彙「前衛」以外，管絃樂的配器俐落、清澈、不落俗套，顯示出在一九三四年時，江文也對管絃樂已經能運用自如。四年後的《孔廟大晟樂章》，在配器法上更是特殊，創意十足；江文也對管絃樂隊以及樂器的掌握，在一九五○年以前的中國，的確無人能出其右。在《孔廟大晟樂章》中，西洋管絃樂隊居然奏出令人錯以爲是中國樂器合奏的音響與意境，這表達的方式，令人想起周文中的《漁歌》（1965年），而那已是距離《孔廟大晟樂章》完成二十六年以後的事了！這種創作的方法，正是齊爾品鼓勵中國作曲家創作的方向之一。

註3：同註1，頁308。

註4：應爲《台灣舞曲》之誤。

註5：鄧昌國，〈受教江文也先生拾零〉，《現代音樂大師——江文也的生平與作品》，台灣出版社，1981年，頁147。

▲ 北京孔廟的大鼓。

在一九三八到一九五八年的二十年間，以數量來說，江文也的聲樂曲與鋼琴曲佔了多數，而就聲樂曲的音樂風格來說，和早期的作品比較，樂風顯得質樸、端莊、含蓄、調性明確、節奏平穩，結構也十分單純，幾乎所有的作品全都以五聲音階來寫作。早期江文也喜愛的多變化音、複雜生動活潑的節奏、西方當時的前衛手法幾乎已不見蹤影，鋼琴的伴奏則特別具有特色，每首伴奏都隨詩詞的內容而不同，寫作是以線條式來思考的，而且使用的「和絃」也仍然不是出自於大小調性以三度音疊置的三和絃，而是以四度音疊置構成的「和絃」為特色。雖然「不協和」音響依然充斥，早期的辛辣刺激感幾乎已經消失，只是到了情緒奔放、激動之時，他也會毫不猶豫的使用早

▲ 北京孔廟的大鐘。

期的手法。他的鋼琴伴奏與詩詞的配點十分精妙，在歌聲完了以後，鋼琴仍然能夠引領著聽者的情緒，大有詩韻猶存之感，顯示出鋼琴的獨立性。在中國大量的藝術歌曲作者中，能像江文也這樣細緻的處理聲樂曲中歌聲與鋼琴的作曲家，實在是寥寥無幾。

在中國近代鋼琴音樂的創作歷史中，江文也是與他同時期的音樂家裡寫作鋼琴曲數量最多的一位，在這些鋼琴音樂中，也反映了他一生音樂風格的發展過程。他的鋼琴作品全部完成於一九五三年之前，總共有二十二部，約佔他全部作品的四分之一。他中、後期的鋼琴作品，乍聽之下與一九五〇年代以後中共大力標榜民族主義之下，並以俄國十九世紀末期國民樂派為範本所產生的作品風格相似，然而在呈現「中國風格」時，

▲ 北京孔廟內的鐘。

江文也的做法仍然是與一九五○年代的中國作曲家大不相同。必須注意的是，江文也的鋼琴作品，大部分都是一九五○年以前完成的，早期的技術與觀念，並沒有從他中、後期的鋼琴音樂作品中消失。而鋼琴音樂真正開始大量的在中國出現，卻是一九五○年以後的事。因此，「江文也的鋼琴創作歷程正處於我國鋼琴音樂文化的開拓和初步發展時期，他的許多作品與我國鋼琴音樂發展有著直接聯繫。」[6]。周行先生在《論江文也的鋼琴作品在我國鋼琴音樂發展中的貢獻和地位》一文的結論中，這樣寫著：

「江文也的鋼琴創作正處於我國鋼琴音樂文化的開拓和發展時期，他是此時在鋼琴音樂創作領域中創作作品最多、取得

註6：周行，〈論江文也的鋼琴作品在我國鋼琴音樂發展中的貢獻和地位〉，《論江文也──江文也紀念研討論文集》，北京，中央音樂學院學報社，2000年9月，頁215。

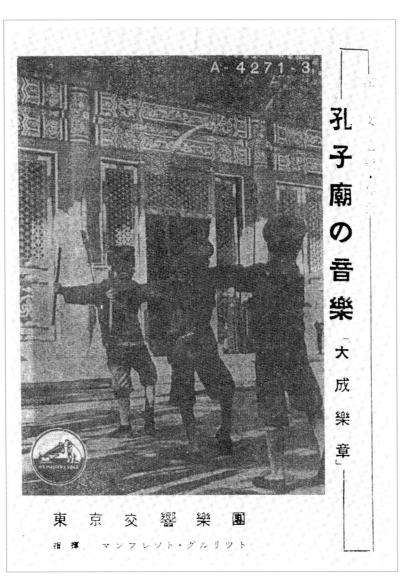

A-4271-3

孔子廟の音樂「大成樂章」

東京交響樂團
指揮 マンフレソト・グルリツト

▲ 《孔廟大晟樂章》唱片封面。

成就最大的作曲家之一。江文也的鋼琴作品題材廣泛、語言純樸、情感真摯，與祖國的古老文化傳統、民俗和鄉土風情緊密的聯繫。同時，江文也的鋼琴作品又具有鮮明時代感和富於探索的精神，表明了他對不斷發展的世界音樂潮流的參與意識。江文也的鋼琴作品以鮮明的藝術個性在我國鋼琴音樂發展中獨樹一幟[7]。」

返回中國後的江文也除了寫作音樂與教學以外，還醉心於研究中國古代的音樂與音樂理論，並且以他詩人的情懷寫了許多他在北京的種種感受。在他的文字著作中，關於音樂的研究有《孔廟大晟樂章唱片說明》（1940年）、〈作曲美學的觀察〉（1940年）、《上代支那音樂考——孔子的音樂論》（1941年）、〈孔廟大晟樂章〉（1943年）、〈俗樂、唐朝燕樂與日本雅樂〉（1943年）、《關於孔廟大晟樂章的研究》（不詳）、《儒教的音樂思想》（不詳）；與音樂有關的文字著作有〈謹白〉（一九四五年六月二十一～二十二日「獨唱音樂會」節目單）以及〈寫於《聖詠作曲集第一卷》完成後〉（1947年）；詩集則有《北京銘》（1941年）、《大同石佛頌》（1942年）、《賦天壇》（1944年）[8]。單單從這些文字篇章的名稱中，就不難看出江文也定居中國以後，對中國的音樂與音樂文化的內涵是多麼的醉心，以及他沈浸在中國文化之中的諸種豐富感受。

在一九四一年以日文寫作的《上代支那正樂考——孔子的音樂論》中，江文也的第一句話是：

「『樂』永遠的與國家並存。」

註7：同註6，頁224-225。

註8：江小韻編，〈有關江文也的資料〉，《民族音樂研究》，第3輯，劉靖之主編，香港，香港大學亞洲研究中心，1992年，頁257-267。

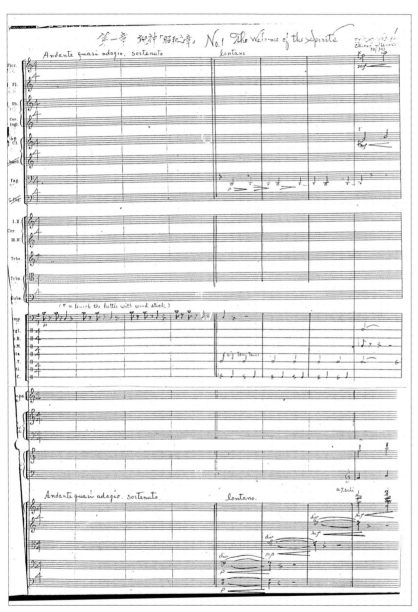

▲ 《孔廟大晟樂章》的手稿。

靈感的律動

他又接著說：

「當今，已十分習慣於西洋式音樂史的人們，如果閱讀此文，首先會覺得奇怪，然後會起疑，此即中國音樂文化史與其他國家有其特異之處。以西洋式的想法或許無法相信，或者也是難以理解的特徵之一。[9]」

雖然，江文也在《上代支那正樂考——孔子的音樂論》中是在探討孔子的音樂思想，然而「『樂』永遠的與國家並存」這句話，其實已經表明了「音樂具有國家民族的特點」這個意思。而且接下來的話，也顯示出一九四一年時的江文也，已經深深地了解不能「以西衡中」的觀念。

在教學方面，江文也可以說是非常稱職，也不時在課堂上提醒學生思考音樂民族性的問題。他顯然深受學生的愛戴，曾經是江文也的學生，一向不太談自己過去的音樂家史惟亮，有一次卻出乎大家意料的回憶說：

「有一件事倒可以說說……那一年裡有過一個很好的老師，江文也，是個台灣人，在日本學音樂，後來就到北平教書。

這個在一九三六年世界作曲比賽中得了獎的老師，把世界音樂中各種流派和思想，都清清楚楚地攤開給他的學生看，然後告訴學生說：這麼些路子，未必都是你們可以走的，你們的道路，恐怕還是去發現一條中國音樂的路子來。

他告訴我們：藝術的特質之一，是在與眾不同，有獨特的風格。……

註9：《江文也文字作品集》，張己任主編，台北縣，台北縣立文化中心，1992年，頁19。

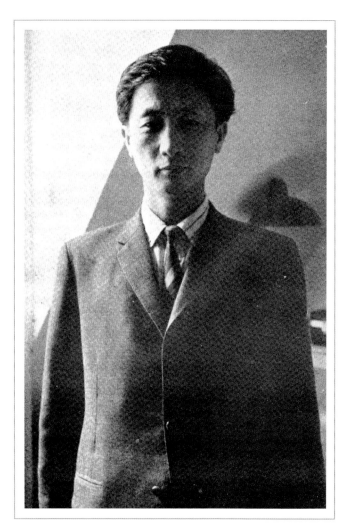

▲ 受江文也影響很深的史惟亮。

中國的音樂，有中國音樂獨有的特色，雖然這些特色很難說清楚，卻要靠你們自己去領會，從而去創造、去發展。[10]」

這番鼓勵學生去尋求中國音樂特色的話，影響了史惟亮往後的一生。

【音樂風大轉向】

綜觀江文也的一生，一九三八年以前，誠如韓國鐄先生所說是「國際的作曲家」，不僅活躍於日本，作品也在國際間演出而受到注目。他的樂風前衛、生動、有創造力、具有自己獨特的風格，江文也是與當時的國際音樂創作潮流同步的。一九三〇年代中國的作曲環境不如日本，雖然有自己悠久的音樂傳統，但是在中、小學及大學都以西式的音樂作為教育內容，在創作方面也多以歌曲為主，風格上則以模仿歐洲十八世紀末、十九世紀初「藝術歌曲」的作曲手法為主流。在中國當時貧瘠的音樂環境下，江文也竟然會在一九三八年決定返回中國，放棄在日本的錦繡前程，這個事實，一直是以前研究江文也生平的一個謎，而這個謎，卻在由他與齊爾品共赴上海、北平之後，從他自己的文字中解開了。

一九三八年後的江文也，在音樂的風格上拋棄了西方當代主流音樂風格的寫作方式。他的音樂逐漸以五聲音階為寫作的依據，在和聲的運用上卻不以當時流行於中國境內，混合五聲音階與三和絃的寫作方式為準則，他的樂曲寫作多半是以線條作為思考的出發點，在織度上也越來越單純。許多人對江文

註10：史惟亮，〈史惟亮心目中的江文也〉，《現代音樂大師——江文也的生平與作品》，台灣出版社，1981年，頁143－144。

也的轉向非常不解，也有許多人對他中、後期的音樂作品深深不以為然，認為他的創作從一九三八年開始日漸在走下坡，這些人顯然是以西方的音樂美學標準、以西方對音樂的認知來做為評論江文也作品的尺度。然而江文也卻對他自己的轉向不以為意。在他最後一篇有案可尋，談論他對中國音樂的瞭解的文字〈寫於《聖詠作曲集第一卷》完成後〉中[11]，做了充分的說明：

「自從我見了雷永明神父 P. Allegra，同時，〈聖詠〉[12]也重新提醒了我的意識。在我進中學時，有一位牧師贈我一部《新約》，《新約》的卷末特別附印《舊約》中的〈聖詠一百五十首〉，從此它就成了我愛讀的一本書，可是我之於它，是像看但丁的《神曲》，或者讀梵樂希（Valery）中的詩品似的。二十多年來，總沒有一次想把它作出音樂來。

有了某一種才能，而要此才能發揮於某一個工作上時，真需要一種非偶然的偶然，非故事式的故事！我相信人力不可預測天意！

這《聖詠作曲集》裡邊的一切，都是我祖先所賦與的，是四、五千年來中國音樂所含積的各種要素，加以數世紀來正在進化發展中的音響學上的研究而成的。

『樂者天地之和也』

『大樂與天地同』

數千年前我們的先賢已經道破了這個真理，在科學萬能的今天，我還是深信而服膺這句話。

我知道中國音樂有不少缺點，同時也是為了這個缺點，使我更愛惜中國音樂；我寧可否定我過去半生所追究那精密的西歐理論，來保持這寶貴的缺點，來創造這寶貴的缺點。我深愛中國音樂的『傳統』，每當人們把它當作一種『遺物』看待時，我覺得很傷心。『傳統』與『遺物』根本是兩樣東西。

　　『遺物』不過是一種古玩似的東西而已，雖然是新奇好玩，可是其中並沒有血液、沒生命。

　　『傳統』可不然！就是在氣息奄奄下的今天，可是還保持著它的精神與生命力。本來它是可以創造的，像過去的賢人根據『傳統』而在無意識中創造了新的文化加上『傳統』似的，今天我們也應該創造一些新要素再加上這『傳統』。

　　『金聲也者始條理也，玉振也者終條理也。』

　　『始作翕如，縱之純如，皦如，繹如，也以成。』

　　在孔孟時代，我發現中國已經有了它固有的對位法和大管絃樂法的原理時，我覺得心中有所依據，認為這是值得一個音樂家去埋頭苦幹的大事業。

　　中國音樂好像是一片失去了的大陸，正在等待著我們去探險。

　　在我過去的半生，為了追求新世界，我遍歷了印象派、新古典派、無調派、機械派……等一切近代最新的作曲技術，然而過猶不及，在連自己都快給抬上解剖台去的危機時，我恍然大悟！

　　追求總不如捨棄，

我該徹底捨棄我自己！

在科學萬能的社會，真是能使人們忘了他自己。人們一直探求『未知』，把『未知』同化了『自己』以後，於是又把『自己』再『未知』化了，再來探求著『未知』，這種循環我相信是永遠完不了的。其實藝術的大道，是像這舉頭所見的『天』一樣，是無『知』，無『未知』，祇有那悠悠的顯現而已！

普通教會的音樂，大半是以詩詞來說明旋律，今天我所設計的，是以旋律來說明詩詞。要音樂來純化語言的內容，在高一層的階段上，使這旋律超過一切語言上的障礙、超過國界，而直接滲入到人類的心中去：我相信中國正樂（正統雅樂）本來是有這種向心力的。

藝術作品將要產生出來的時候，難免有偶然的動機──主題，和像故事似的──有興趣的故事連帶發生。可是在藝術家本身，終是不能欺騙他自己的。就是在達文西的完璧作品中，我時常覺得有藝術作品固有的虛構的真實在其中，那麼在一切的音樂作品中，那是更不用談了。

在這一點，祇有盡我所能，等待天命而已！對這藍碧的蒼穹，我聽到我自己；對著清澈的長空，我照我自己；表現的展開與終止，現實的回歸與興起，一切都沒有它自己。

是的，我該徹底捨棄我自己！

一九四七年九月　江文也寫於《聖詠作曲集第一卷》完成後

這一段文字正說明了江文也回到中國後的研究與思考的總結。早在一九三六年他與齊爾品到北京時，就已經感受到了中

As my dear Maestro Tcherepnine

your Apina

MELODIES

from

The Book of PSALMS

for

CHILDREN

— Vol. I —

Auctore Chiang Wen Yeh

(Op. 47)

兒童聖詠歌集

第 一 卷

江 文 也 作 曲

作 品 四 十 七 號

封面圖案： 蔣兆和先生

北 平 方 濟 堂 思 高 聖 經 學 會 出 版

PEIPING - DOMUS FRANCISCANA

STUDIUM BIBLICUM

1948

1

▲《兒童聖詠歌集》封面上有江文也寫給齊爾品的文字署名Apina。

國音樂簡潔的表現方式，而這種方式對他而言，是絕對不輸給西洋龐大複雜的呈現手法的。一九三六年的江文也，不僅在心中感受到中國音樂的本質，也以他直覺的感受接受了中國音樂的價值。在一九三〇年代的中國，仍然普遍依賴西樂的觀念，一切都是以西樂來衡量中國音樂的種種現象，一切都主觀的以為西方是新的，所以是好的；中國是舊的，所以是壞的。江文也雖然在追求西方音樂的過程中大有斬獲，而且也看來「前程似錦」，但他卻能夠憑著直覺的感受接受了傳統的中國音樂。看他回到中國以後，對中國音樂那種近乎宗教似的狂熱，實在不能不佩服他這種能不以西衡中的態度。而在經過徹底的反省與內化以後，他明確地說：「我知道中國音樂有不少缺點。」他所指的「缺點」，明顯的是以西洋音樂作為標準來衡量的說法，也是針對那些已經習慣了以西衡中的人們，對中國音樂批評時所慣用的指責[13]。

接著江文也又說：「同時也是為了這個缺點，使我更愛惜中國音樂。」這些「缺點」在江文也眼中，其實就是中國音樂的「特色」。而他接下去說的：「我寧可否定我過去半生所追究那精密的西歐理論，來保持這寶貴的缺點，來創造這寶貴的缺點。」這些話也透露出，他認為用西歐精密的創作理論與寫作技巧，是不能維護中國音樂「特色」的，甚至可能會毀損了中國音樂的「特色」！這種論調對熟悉西樂、推崇西樂的人們來說，簡直是匪夷所思，無法理解的。

〈寫於《聖詠作曲集第一卷》完成後〉這篇文字，已經明

註13：代表「以西衡中」這個觀念最有名的一段文字記載，是刊載於《北京導報》英文特刊，由劉大鈞所寫的〈中國音樂〉。在結語時，劉大鈞說：「總而言之，中國音樂從各方面而言都缺乏準則，沒有標準的音階，沒有標準的樂器，沒有標準的樂曲。這些問題無法全部從外國借來的材料得以解決，所以，儘管中國音樂有悠久的歷史和許多優點，它的改革仍然是迫切需要的。」（D. K. Liu：〈Chinese Music〉China in 1981, ed. by M. T. X. Tyau，being the Special Anniversary Supplement of the Peking Leader, Feb. 12, 1919：p103－110）

確地解釋了江文也在一九三八年後音樂風格轉向的原因，並且清楚地說明了他的作品風格由國際性到民族性；從複雜龐大轉為單純短小；從西方作曲材料上看似無限的可能，轉到看似發揮空間有限的五聲音階以及近乎單旋律的音樂風格的原由。江文也因此成為一個「保守主義者」，對那些追隨西方傳統、追逐西方潮流的人來說，總覺江文也的轉向對中國音樂的發展是負面的，是為中國音樂開倒車的。然而，從〈寫於《聖詠作曲集第一卷》完成後〉中所表現的思想來看，江文也對「傳統」的看法是：「就是在氣息奄奄下的今天，『傳統』可是還保持著它的精神與生命力。本來它是可以創造的，像過去的賢人根據『傳統』而在無意識中創造了新的文化加上傳統似的，今天我們也應該創造一些新要素再加上這『傳統』。」這顯示出江文也是一位「真正的」「保守主義者」，是一位真正瞭解他所要繼承的中國音樂傳統是什麼，又能確實守住所要繼承的傳統的人；他不同於那些封閉、狹窄、頑固的「守舊主義者」。關於這一點，與江文也生前即相識相知的蘇夏先生說：

「江文也一生在音樂創作上追求中國風格……，一生都在追求和探索和聲、複調、曲式、配器的民族特色，並取得了很大的成就……。江從『古琴、笙管、琵琶』的演奏譜中歸納和聲，在『金聲玉振』的『基本精神』中尋找對位，在織體寫法上刻意摹擬拙稚體、模擬民族樂器或樂器合奏的新寫法，對此，作曲同行中頗有微言，認為音響太單一、太單薄了！為此，我和江老交換過看法：他認為『足夠了』。也許這是構成

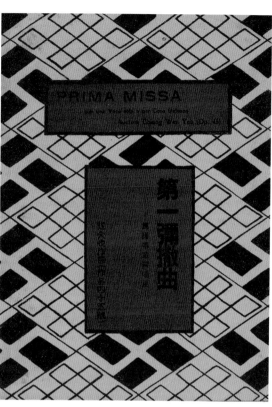

▲《第一彌撒曲》樂譜封面。

他音樂風格中的最難選擇。他寫的旋律與和聲是直接互為因果的，也可以說是較自由的投影關係。在戲劇性展開中，作曲家寧願借助於其他音樂表現因素，也要避免採用功能和聲中那種動力型的和聲結構，目的自然是要保持和聲色彩的民族特色。[14]」

一九四八年暮春，江文也完成了中國音樂史上第一部以中文為歌詞的《第一彌撒曲》[15]（作品四十五），在這首「彌撒曲」之後，他寫了這樣的「祈禱」：

這是我的祈禱

是一個徬徨於藝術中求道者最大的祈禱

在古代祀天的時候

我祖先的祖先　把「禮樂」中的「樂」

註14：蘇夏，〈江文也與中國大陸的作曲界〉，《江文也紀念研討會論文集》，張己任主編，台北縣，台北縣立文化中心，1992年，頁60。

註15：江文也，《第一彌撒曲》（寫於《第一彌撒曲》完成後），北平，北平方濟堂聖經學會，1948年，頁28。

靈感的律動

根據當時的陰陽思想當作一種「陽」氣解釋似的

在原子時代的今天

我也希望它還是一種的氣體

一種的光線在其「中」有一道的光明

展開了它的翼膀　而化為我的祈願

縹縹然飛翔上天

願蒼天睜開他的眼睛

願蒼天擴張他的耳聽

而看顧這卑微的祈願

而愛惜這一道光線的飛翔

<div align="right">一九四八年暮春　江文也</div>

　　對江文也來說，中國古代音樂文化的傳統，不單單只是他創作的根源，也同時是他的「信仰」！在這個被史惟亮先生稱之為中國音樂史上「對中國音樂傳統認識最少的時期」與「對中國音樂最無信心的時期」[16]的時代裡，江文也對中國古代音樂文化傳統的「信仰」，會被人視之為白癡？或是先知？

　　江文也仍然是信守齊爾品當初的教誨的，在他看似單純中國式的作品裡，其實已巧妙地運用了二十世紀的許多前衛技巧來表現；他的作品絕大多數都是為西洋樂器或人聲而做，這也實踐了齊爾品當初提醒中國作曲家，要推展中國的音樂，必須要應用世界性的當代音樂語言、技法與國際性的樂器媒介來作曲。江文也對中國音樂傳統的熱愛、維護、堅持與信仰，在他

註16：史惟亮，《音樂向歷史求證》，台北，台灣中華書局，1974年，頁4。

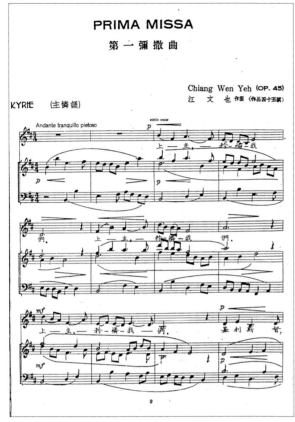

▲《第一彌撒曲》樂譜。

後半生的作品中，的確毫無疑問而且明確地呈現了出來。在活躍於一九三○、四○、五○年代的作曲家裡，江文也在許多以西洋樂器為媒介的樂種之中，都位居中國先驅者、領導者的地位；許多人或許精通某種西洋樂器，或許精通西方文化，但是能像他這樣深刻瞭解西方文化與西方音樂、也能自由運用二十世紀前衛的技法，卻仍然能夠堅持「不以西衡中」，又如此忠於傳統中國音樂的「特性」，如此努力於保存中國音樂「傳統」的「作曲家」，在中國近代的音樂史上，除了江文也之外，似乎還沒有第二個人。

音樂作品介紹

※作品一《台灣舞曲》

　　這是江文也最有名的一首作品，也使得他成為國際性的作曲家，但是這首樂曲的創作背景卻仍然不是很清楚。《台灣舞曲》鋼琴曲作於一九三四年的四月，原名《城內之夜》，一九三五年二月四日首次發表，八月完成了總譜扉頁的詩作，九月二日完成編寫為管絃樂曲。翌年（一九三六年），改名為《台灣舞曲》[1]。有關這首樂曲，江文也在日本的第二個女兒江庸子[2]記述了一則動人的回憶：

　　「一九三六年二月四日，據說在提出的前一天晚上降下五十年來罕見的大雪，因為電車停駛，家父（江文也）抱著裝訂完成的管絃樂總譜，冒著大雪從銀座走回家裡，因為停電，還就著昏暗的燭光填寫樂譜的細節部分到深更半夜。

　　以下是父親日記的一部分摘錄：

　　『大雪紛飛，令人覺得好像要把我所有的不幸染成白色似的。雪，五十年來罕見的大雪，白色的積雪高度及胸，現在想來這場大雪似乎是解救了我。』

　　父親大概是想起了聖經中的一節（以賽亞1.18）吧：

　　『縱然你的罪是紅色的，也會變成和雪一樣的白。』

　　雪，自古以來本來就被認為是一種吉祥之兆。[3]」

註1：根據2002年5月18日於曹永坤先生寓所音樂會，龍澤女士所提供之手稿及文字說明。

註2：在淡水鎮的戶籍登記上，江文也的二女名為「昌子」。

註3：原為日文，黃輝麗譯。

靈感的律動

▲《台灣舞曲》前身《城內之夜》鋼琴曲譜手稿。

《台灣舞曲》的鋼琴曲樂譜在一九三六年由東京白眉社出版，題獻給當時一位日本女鋼琴家井上圓子（Inoue Sonoko）——井上圓子經常演奏江文也的作品。管絃樂總譜則由東京春秋社出版，沒有獻詞。一九三六年，日本現代音樂協會內部選定江文也的《台灣舞曲》為奧運參賽作品，之後獲日本體育協會的最後篩選通過，成為代表日本參賽的作品之一。《台灣舞曲》在八月間獲得奧林匹克選外佳作的「認可獎」（特別獎），評審包括當時名聞世界樂壇的作曲家毛利皮埃羅、褆紳及萃圃。寫在管絃樂曲《台灣舞曲》總譜扉頁上的詩句如下：

「我在此看見極其莊嚴的樓閣，

　我在此看見極華麗的殿堂，

　我也看到被深山密林環繞著的祖廟和古代的演技場。

　但這些都已消失淨盡，

　它已化作精靈，

　容於冥冥的太空。

　將神與人之子的寵愛集於一身的精華也如海市蜃樓，

　隱隱浮現在幽暗之中。

　啊！我在這退潮的海邊上，

　只看見殘留下來的兩三片水沫泡影……[4]」

　　《台灣舞曲》樂團的編制是三管制，加上鈴鼓、三角鐵、小鼓、大鑼、鈸、鋼琴、鋼片琴、木琴與豎琴等樂器及絃樂五部。

　　從《台灣舞曲》中，可以明顯地看出江文也對當時歐洲新

註4：原為日文，金繼文譯。

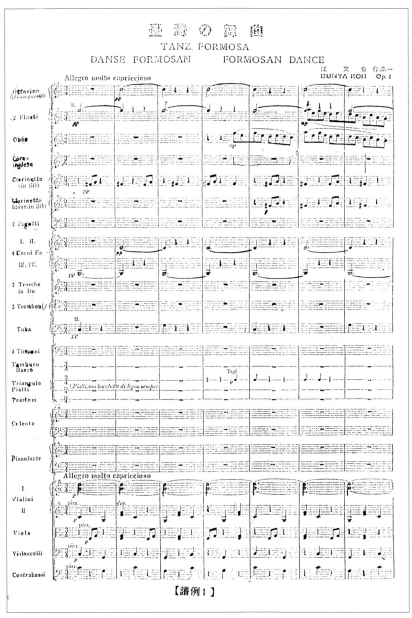

▲ 《台灣舞曲》曲譜。

潮流吸收的程度。當時歐洲的管絃樂法盛行的是壓低絃樂在樂隊中的領導地位，而以木管、銅管以及打擊樂器為樂曲表現的中心。從管絃樂法上來看，《台灣舞曲》絃樂大部分的時候是以撥絃、長泛音，或是伴奏的角色在樂曲中穿插，反而是木管、銅管及打擊樂器佔了全曲中最主要的領導地位，打擊樂器的角色甚至都比絃樂器來得突出。在樂曲節奏方面，一開始就以多重拍子（poly-rhythm）的手法呈現：絃樂部分是以撥絃的方式奏出伴奏的音形，雖然拍號是三拍子，實際上卻是四拍子的形式，然而在木管樂器上卻是以三拍子開展，加上樂句不時是以四拍子的型態導出，而且強拍常不在拍號所指示的位置上，因此在樂曲拍子節奏的組合上，就造成了許多不同形態拍子的疊置，也因此出現了「多重複合拍子」（poly-meter）的效果，而這種手法在一九二、三〇年代歐洲的前衛音樂中，屢見不鮮。在和聲方面，《台灣舞曲》更是大膽的突破了以大小調性三和絃為組織的規律，最後甚至在F、E的長音上方加上一個F-A-C-Eb的和絃結束全曲。然而，整首曲子音的中心感卻沒有因此而喪失。

※作品八《十六首斷章小品》

　　江文也在一九三五與三六年間譜寫的《十六首斷章小品》（作品八）在一九三六年由齊爾品出版，並收錄在《齊爾品收藏曲集》中。齊爾品非常喜愛這部作品，在歐洲舉行演奏會時，常把這部作品中的選曲放入他的節目單。一九三八年，這

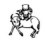

BUNYA KOH
BAGATELLES
for Piano
OP 8
Бунья КО
БАГАТЕЛИ
для фортепiano

COLLECTION ALEXANDRE TCHEREPNINE
No. 18
TOKYO
RYUGINSHA
7, TAMACHI, AKASAKA
SHANGHAI, Commercial Press. WIEN, Universal Edition. NEW YORK, G. Schirmer.
PARIS, Edition Pro Musica

江文也
バガテル
ピアノ独奏
作品八

▲《十六首斷章小品》樂譜封面。

部作品還在第四屆威尼斯音樂節中獲得作曲獎。

由《十六首斷章小品》中，可以一窺江文也當時風格的大概：

第一首〈青葉若葉〉（青綠嫩葉）已經揚棄了大小調性的組織手法；第二首在節奏方面有各種不同拍子的交替，而變化半音的運用，則加深了「無調性」的效果，結尾更是在以A音上所建構的大三和絃中附加F及G#音所產生的不協和絃爲結束；第四首除了音響特殊之外，還有一段註釋：「演奏者可以用任何他所喜歡的表情來演出，可以不停的反覆直到他疲倦爲止，也可以在任何一處終止。」

第五首的和絃音響，有著德布西的影子；第六首的節奏鮮明，以五度音疊置曲度音爲整首和絃的建構，具有鮮明敲擊式的鋼琴曲風。

第七首〈墓碑銘〉是爲了紀念弟弟文光的逝世而作，這首作品一開始就用Fb-Bb-C-Eb-A-D-Eb組成的和絃以強聲琶音開始，和聲音響非常特殊，但音中心的感覺卻極爲強烈，說服力

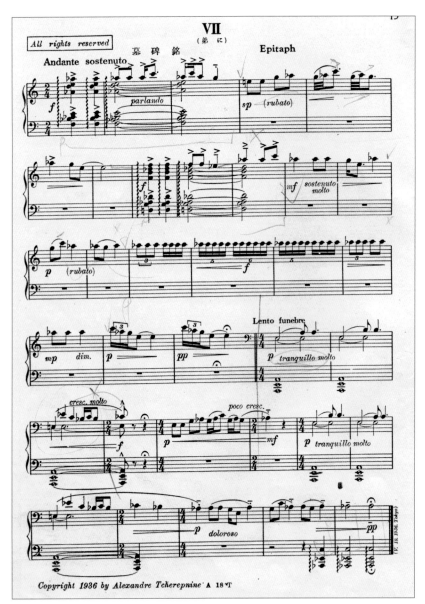

▲這是紀念弟弟文光去世的短曲〈墓碑銘〉曲譜。江文也還寫了一首短詩〈輓歌——給亡弟〉，發表在〈黑白放談〉中。

十足。文采洋溢的江文也還在〈黑白放談〉中，為弟弟文光的
逝世寫了一首輓詩：

〈輓歌——給亡弟〉

「就像黑影一般」

有人如是說

我想那或許像天空中氾濫成一片蔚藍的

一部分

究竟是誰對誰呢

疑惑許久　仍不得其解

自此　每日出門便思索此一問題

一思索便漫無目的的閒晃

直到有一日　從就近的稻田

竄起向天空飛舞的雲雀

啾——！它使勁地鳴叫

幾乎是哭泣著似的

不　又好像嘻笑著似的

但　鳥的身軀

僅化作影子

僅化作光芒

看來既不黑　也不藍[5]

　　第十二首是一首明顯受到巴爾托克影響的小曲，不僅節奏
活潑生動而交錯，五度音疊置四度音的和絃又再度成為這首樂
曲的核心；第十三首的結尾祇有D、E兩音。以四度音程疊置

註5：江文也，〈黑白放
談〉，劉麟玉譯，
《聯合報》副刊，
1996年6月11、
12、13日。

來建構和絃的方式在一九二○、一九三○年代已經在歐洲蔚爲風尚，成爲打破以三度音疊置的三和絃爲樂曲組織的方法之一，而江文也特別喜愛用五度音程加上二度音或是以四度音程疊置建立的「和絃」。

※作品十五《北京點點》

江文也在一九三五與三六年間譜寫的《十六首斷章小品》在一九三六年由齊爾品出版，並收錄於《齊爾品收藏曲集》，還在第四屆威尼斯音樂節中獲得作曲獎。後來，江文也選出其中的第四、十一、十二、十四、十六首爲主題，將這五首曲子重新編爲管絃樂曲，這就是《北京點點》。這部作品於一九三九年八月，在日本鎌倉脫稿；一九四四年一月九日，由尾高尚忠指揮日本交響樂團在東京首演。

《十六首斷章小品》的第十一首有個小標題叫〈午後之胡弓〉，在《北京點點》中，江文也把它稱爲「廢墟主題」，這個主題被用來作爲貫穿全曲的旋律，使人立刻想到莫索夫斯基《展覽會之畫》的手法。第一段的音樂是〈嗩吶〉（Charamela），還有副題說是〈街上情景〉，原爲《十六首斷章小品》中的第四曲〈嗩吶〉。木管樂器開始文雅的稍快板主題，這段主題的拍子從八六拍子、四三拍子到四二拍子，每一小節都在變，木板則敲出很有特徵的節奏。這一段似乎在展示北京街上吵雜的情景，街上有吹著嗩吶叫賣的，也有街頭表演等等。接著音樂慢下來，只留下英國管吹奏旋律，而低音管與

低音絃再現「廢墟主題」。音樂繼續不斷地進入第二段，這段原來是《十六首斷章小品》的第十二首，鋼琴曲上並沒有註明標題，在《北京點點》中江文也卻加上了〈劇場氣氛〉的文字。第三段的標題是「在廢墟」，整個第三段都是由這一段主題形成，當音樂以最弱音消失後，立即轉入明朗的第四段。第四段〈牧童與垂柳〉，原為《十六首斷章小品》第十四首，是一首輕快明朗的舞曲，鋼琴曲的版本上並沒有註明標題。第五段是莊嚴的最緩板，進行曲風格，標題是〈北京城門的風景〉，原為《十六首斷章小品》的最後一首〈正陽門〉，這令人想起《展覽會之畫》的最後一章〈基輔的城門〉。顯然這首《北京點點》在樂曲形式的安排上是受到《展覽會之畫》的影響。

　　《北京點點》樂團的編制是三管制，加上鈴鼓、三角鐵、木板、小鼓、鑼、鈸、大鼓、木琴、鋼片琴與豎琴等樂器及絃樂五部。

※作品三十《孔廟大晟樂章》

　　《孔廟大晟樂章》是江文也自己所最「偏好」的樂曲，也是他自己認為最重要的作品。一九三八年，江文也返回中國後，在國子監孔廟參加了祭孔典禮，立即迷上了當時的祭孔音樂。除了積極的開始收集與研究孔廟音樂以外，他還寫了許多文章闡述與介紹孔廟的音樂。一九三九年，江文也完成了《孔廟大晟樂章》，這是他返回中國後所完成的第一首大型管絃樂

曲。《孔廟大晟樂章》是江文也在音樂風格上一個明顯的分界點，此曲並於一九四〇年應日本東京勝利唱片公司之邀，由江文也指揮日本東京交響樂團在日本首演，並由廣播電台播放；同年另由曼佛雷德·古爾立特（Manfred Gurlitt）指揮，由日本東京交響樂團演奏錄製唱片。在唱片的解說中，江文也以〈孔廟的音樂——大晟樂章〉[6]為題，花費了許多文字來說明這首樂曲的寫作背景、樂曲內涵等等。在這個樂曲的解說中，他詳細說明了孔廟音樂演出的形式、對音樂的考據以及作曲的態度。

《孔廟大晟樂章》全曲分六章：

第一章　迎神——昭和之章

第二章　初獻——雝和之章

第三章　亞獻——熙和之章

第四章　終獻——淵和之章

第五章　徹饌——昌和之章

第六章　送神——德和之章

《孔廟大晟樂章》樂團的編制除了是三管制以外，還加上鈴鼓、三角鐵、木板、小鼓、鑼、鈸、大鼓、鋼片琴、鋼琴及絃樂五部。

註6：江小韻譯，〈孔廟的音樂——大晟樂章〉，《民族音樂研究》，第3輯，劉靖之主編，香港，香港大學亞洲研究中心，1992年，頁301-306。

※作品二十四《唐詩——五言絕句篇》
※作品二十五《唐詩——七言絕句篇》

一九三九年間，江文也完成了聲樂曲《唐詩——五言絕句

靈感的律動

▲《孔廟大晟樂章》是江文也最偏好的樂曲。

篇》及《唐詩——七言絕句篇》。這是江文也最好的作品之一。和早期的作品比較，這兩首作品在音樂風格上質樸、端莊、含蓄、調性明確、節奏平穩，結構也顯得十分單純，幾乎所有的作品全都以五聲音階來寫作。早期江文也喜愛的多變化音，複雜生動活潑的節奏，以及西方當時的前衛手法，幾乎已不見蹤影。

鋼琴的伴奏特別具有特色，每首伴奏都隨詩詞的內容而不同，寫作是以線條式來思考的，而且使用的「和絃」也仍然不是出自於大小調性以三度音疊置的三和絃，而是以四度音疊置構成的「和絃」爲特色，雖然「不協和」的音響依然充斥，早期的辛辣刺激感幾乎已經消失，只是到了情緒奔放、激動之時，他也會毫不猶豫的使用早期的手法。他的鋼琴伴奏與詩詞的配點十分精妙，在歌聲完了以後，鋼琴仍然能夠引領著聽者的情緒，大有詩韻猶存之感，顯示出鋼琴的獨立性。

《唐詩——五言絕句篇》及《唐詩——七言絕句篇》各有九首，分別是五言絕句：李白的〈靜夜思〉、儲光義的〈長安道〉、郭振的〈子夜春歌〉、駱賓王的〈易水送別〉、高適的〈田家春望〉、崔顥的〈長干行〉、張九齡的〈照鏡見白髮〉、蘇頲的〈汾上驚秋〉、孟浩然的〈春曉〉；七言絕句：蘇軾的〈春宵〉、張繼的〈楓橋夜泊〉、李白的〈黃鶴樓〉、杜秋娘的〈金縷衣〉、司空曙的〈江村即事〉、王昌齡的〈閨怨〉、趙碬的〈江樓書懷〉、賈至的〈春思〉、李白的〈春夜落城聞笛〉等十八首。

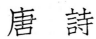

唐 詩

五言絕句篇

江 文 也 作曲

（作品二十四）

北 京
新民音樂書局發行

▲《唐詩──五言絕句篇》是江文也最好的作品之一。

※作品六十二──交響詩《汨羅沉流》

這首交響詩完成於一九五三年八月二十日，同年的六月十六日是詩人屈原逝世二二三〇週年紀念。當時，屈原和波蘭天文學家哥白尼、法國文學家拉伯雷、古巴的作家和民族運動領袖何塞馬蒂，同被世界和平理事會並列為該會一九五三年度的四大文化名人，並決定在九月份於全世界舉行紀念偉大詩人屈原的活動。在北京，當時最重要的紀念活動是由青年藝術劇院演出郭沫若的詩劇《屈原》。《屈原》的音樂是由馬思聰教授創作的，但是卻不太受到歡迎。在一九五四年，江文也與夫人曾一起聆賞過這部詩劇，而據江夫人的回憶：江文也在看完這部詩劇後，激動的說：「我希望自己的作品能早日上演！」然而，《汨羅沉流》的首演卻是遲至一九八四年五月二十六日在紀念江文也逝世的「江文也作品音樂會」上才得以發表！

北京中央音樂院蘇夏教授稱這首樂曲是「一首道地的中國的交響詩，是一幅以中國傳統技法來結構的油畫，它既吸收了歐洲交響音樂貫串（穿）發展的心理描寫手法，而又著重於運用中國傳統音樂的藝術筆調來刻劃人物、揭示它們的內心境界。」[7]

《汨羅沉流》樂團的編制仍然是在三管制以外，再加上許多中國的打擊樂器及絃樂五部，其中木魚在這首作品中佔有獨特的地位。

註7：蘇夏，〈偉大的愛國詩人的輓歌──交響詩《汨羅沉流》評介〉，附錄自胡錫敏，《中國傑出音樂家──江文也》，香港，上海書局，1985年，頁126。

▲交響詩《汨羅沉流》的手稿第一頁。

文字作品選輯

　　江文也除了創作音樂以外，還寫作了許多詩文，除了目前已知的論著《上代支那正樂考——孔子的音樂論》、〈孔廟的音樂——大晟樂章〉，詩集《北京銘》、《大同石佛頌》與《賦天壇》，以及一些零星散佈於作品、節目單上的文章外，他在日本時代，為當時的音樂雜誌所寫的文字如〈黑白放談〉、〈從北平到上海〉等，最近也開始為人所知。這些文字都成為瞭解江文也重要的資料。

　　在這裡特別從《北京銘》、《大同石佛頌》中選出一些詩作供大家欣賞，讓大家透過這些詩文，能對江文也有較進一步的認識。[1]

※《北京銘》

第一部

（六）〈鴿笛〉

青藍的晴天

必是　小牧神舞著飛昇

朗朗地　震動空氣

於是　蒼穹似傾聽的耳朵一般擴展著

註1：122~134頁所節錄的文字，全部出自於台北縣立文化中心於1992年出版的《江文也文字作品集》。

（七）〈於大成殿〉

在那裡　木牌繪著　「至聖先師孔子之神位」

在那裡　也擺放著　四聖與十二哲的木牌

在這空盪盪的廣廈　只有這些

噢　不需偶像和衣飾　何等深邃的文化氣質

（八）〈在國子監〉

石　　石　　石

雕刻在這裡的十三經

周遭鳥囀　文字的香氣飄蕩

噢　於今來到　古典已成化石　森立如林

（十）〈日光目眩之中〉

胡琴　低聲　嗚咽的午後

夾竹桃　靜止不動

佇立　庭院　白色鋪石上

啊　靈魂喲　化為此石吧

（十三）〈胡同裡的音樂家〉

叫賣者　歌唱流連

叫化子　也歌唱徘徊

詩人　如此說　這是生命的叫喊

其實　喜歡唱唱歌　才是真的

▲1939年，江文也攝於喇嘛廟下。

（十七）〈在喇嘛廟〉

越過黃土和沙漠

遊憩於遙遠的彼方神秘境

大地之母　和有肉體的人之間

巨大的溝隙　埋沒此溝隙的

是否　是此無限地巡迴而來的懊惱之路

第二部

（五）〈太廟〉

無需任何牧歌的靜謐

彷彿嚴肅重疊嚴肅的怠惰之一時

地球似乎停止迴轉

世界　於今在太廟悠然地蠶食日影

（六）〈在太廟後〉

噢　在黃土上　展開　節令的祝祭

現在　是白晝　是夜晚？

一切的喧囂　消失在何方

宛如　全生涯　盡在眼前的一刹那

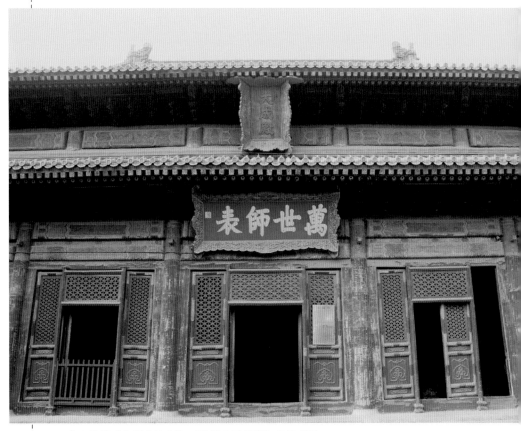

▲北京孔廟成為江文也創作《孔廟大晟樂章》的發想地。

（八）〈在圓明園廢墟〉

並無任何支助的圓柱一支

突出於空中

看吧　人的血液裡　仍然住有獸類

白晝的天空　有笑聲呵呵

靈感的律動

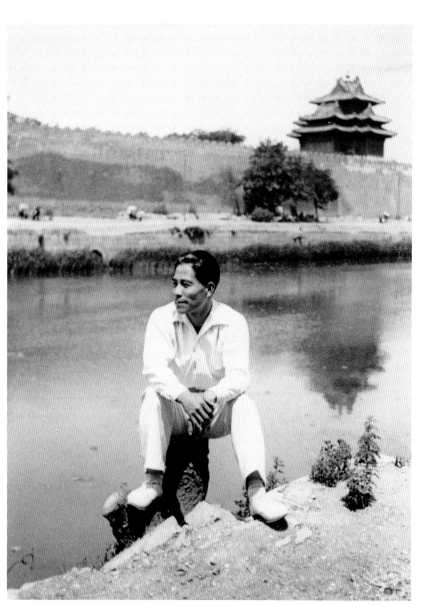

▲江文也於1940年遊太廟時小憩沈思。

▲1939年江文也欣賞北海白塔的景色。

（九）〈白塔寺〉

沉重地　載上天的重量

白塔寺　傲慢地站著

不類於　清潔的肌膚

院裡　蒸發著塵埃和糞便的大呵欠

（十七）〈北海九龍壁〉

雕刻者誰　人不知其名

線條流動　比古希臘和近代更美的

美麗的九龍

沉醉於自己的姿態　興奮如光

第三部

（二）〈名譽〉

聲嘶力竭　到處傳布

然而聲音　盡被大地吸入

人們　於是改變方式

鑿石刻岩　造就不少石像與石碑

可是　長久的

孤單站立　已然疲憊

不知何時　鑽入地底

於今　平躺深睡

（六）〈於紫禁城〉

人面獅身　金字塔

說是禁止紫色的此王宮

來自童話國土　在現世創造童話的手

然則　升者必滅　這些只是夢的痕跡嗎

▲1940年江文也在北海九龍壁前遙想故國當年。

（七）〈在北海大西天〉

發光的草

發光的蟋蟀

發光的無限寂靜中

發光的天　我彷彿聽見它深深耳語的午後

（八）〈給北海湖畔岩石〉

生命　於今將發酵

似沉沉地墜落於無限的深淵

目眩的魚鱗之幻覺

是陶醉？　是法悅？

（十）〈天壇〉

實在的　無遮掩的一直線

胸膛擴展

雖不願意　人化成氣體飛上天空

弧　無限地噴出氣泡的嚴肅樂團

（十二）〈在圜丘壇〉

這裡沒有天空

仰看時

存在的　只有天

蒼天在此　向深邃處擴展

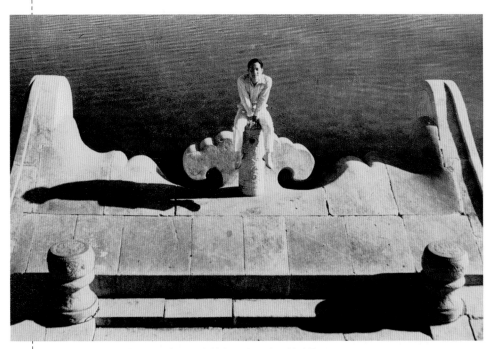

▲迷戀中國古蹟的江文也，興奮地與頤和園之石舫合影。

第四部

（四）〈洋車夫〉

在那佝僂的背上

在那沉默的眼底

此大陸似柔弱的堅毅　存在於你內裡

但　你也有你的生活　人們會這樣想嗎

（六）〈自火車上〉

苦惱　原本是極微小
苦惱　人們詮釋苦惱以來
苦惱　繁殖的苦惱
苦惱　本身即是苦惱的大地
那何必須求更多的苦惱

（七）〈經過天下第一關〉

實在的　這樣險峻的嶺頂　如何築起城壁
以此　想堰止塞外的暴風嗎
在大地之頂　蟠踞的一條龍
啊　已在古昔時　變成化石之龍

（十二）〈廢墟〉

徒然　想誇張時
唯　空虛更明顯
默默地　捨棄吧
愛孤獨的人　所以愛此處

※《大同石佛頌》（節錄）

啊！

化成石吧

化成此石吧

於今我認識

能化成石的幸福

我也知曉以感覺的對象

觀看佛的錯誤

實在的　於無形裡

觀看的形相

到底是何種事

自己　現在佇立的地方

非是所謂河之彼方的彼岸

這裡厚重的黃土基層和石粉、破片

終究難浮現

十萬億土的極樂西天吧

可是　人類喲！

看啊　這些微笑

人是否　在有形石佛的嘴唇

看見了　展開的法悅境　彼岸　極樂天

實在的　為何如此

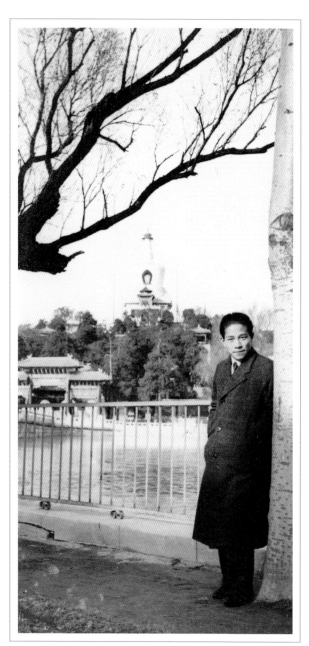

▲蕭瑟的冬季，江文也遊北海。

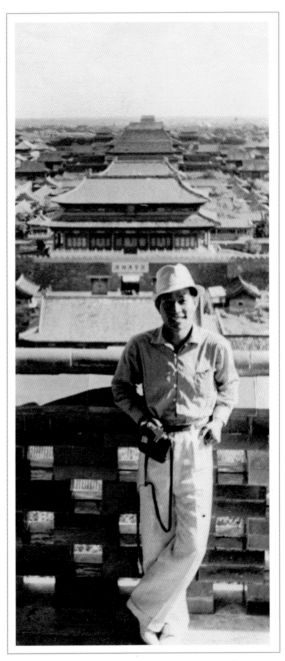

▲面對紫禁城的壯觀，江文也忍不住要拍照紀念。

單純就是美

江 文 也 年 表

註：有關江文也的年譜，至今仍然難以正確釐清，目前仍屬由俞玉滋所整理的〈江文也年譜〉較為完備。因此本年表主要根據俞玉滋〈江文也年譜〉整理而成。

年代	大事紀
1910年	◎ 6月11日生於台北縣淡水鎮，祖籍福建省永定縣，客家人。父江長生，秀才，後從商；母鄭氏名閨，聰敏賢慧，生有三男，文也為次子，初名文彬，兄名文鍾，弟名文光。
1916年（6歲）	◎ 隨父母遷居廈門。
1917年（7歲）	◎ 與兄文鍾、弟文光就讀於廈門旭瀛書院，這是台灣總督府直接設置專供台籍子弟就讀的日文學校，江文也由此奠定了日文基礎，同時開始接觸音樂，愛好唱歌；此外家中往來大多是文人墨客，受到中國古典文學的薰陶，也因此喜愛詩詞。
1923年（13歲）	◎ 母親病故。 ◎ 結業於旭瀛書院。 ◎ 隨兄文鍾離開廈門，赴日本求學。 ◎ 抵東京後，先入小學。不久，入長野縣立上田中學就讀，因對音樂有興趣，課餘參加學校歌詠活動，同時受語文教師島崎藤村的影響，愛好浪漫主義風格的詩歌。
1928年（18歲）	◎ 3月自上田中學畢業，同年尊父命，考入東京武藏高等工業學校電氣機械科，課餘，在東京上野音樂學校選修聲樂，唱男中音。 ◎ 7~8月在台灣台北松山發電所實習，這是久離故鄉後第一次返回台灣。
1929年（19歲）	◎ 1~2月在東京三鷹天文台實習。 ◎ 7~8月在橫濱湘南電氣鐵道株式會社實習。
1930年（20歲）	◎ 1月在橫濱福特汽車製工廠實習。 ◎ 7~8月在九州八幡製鐵工廠實習，其間，曾任武藏工業學校合唱隊指揮，是課餘音樂活動的中心人物。
1932年（22歲）	◎ 在武藏高等工業學校畢業後，決心棄工而投身音樂事業，以演唱活動為起點。 ◎ 5月參加東京時事新報社主辦日本第一屆全國音樂比賽，獲聲樂組入選，引起矚目，開始進入日本音樂界。
1933年（23歲）	◎ 1月，父親江長生病故，經濟困難，依靠演唱、抄譜、排譜等貼補生活。 ◎ 5月參加日本第二屆全國音樂比賽獲聲樂組入選，由於接連兩度入選該比賽，受聘於日本著名的藤原義江歌劇團，此外，還兼任哥倫比亞唱片公司歌手。 ◎ 9月，入東京音樂學校分校專攻作曲。又一說，師從著名音樂家山田耕筰，為時多久暫不詳。 ◎ 成為日本「新興作曲家聯盟」的成員，受到西方現代音樂流派的影響，鑽研現代創作技法，以追求現代民族樂派風格為其理想。 ◎ 與龍澤小姐結婚。

年代	大事紀
1934年（24歲）	◎ 開始投入音樂創作，在日本創作或出版的作品，署名用「Bunya Koh」，這是以「江文也」的漢文姓名的日語語音，用拉丁字母拼寫，並按西方習慣書寫而成的。 ◎ 4月創作鋼琴曲《台灣舞曲》（作品1）（原名《城內之夜》）。 ◎ 6月7日、8日參加藤原義江歌劇團在東京演出普契尼的歌劇《波西米亞人》（今又譯《藝術家的生涯》或《繡花女》），飾音樂家蕭納德。 ◎ 8月參加東京「台灣同鄉會」組成的「鄉土訪問團」，返回故鄉台灣，在台北、新竹、台中、台南等地巡迴演出，擔任獨唱節目，並收集了民歌，這次活動對以後的創作有著深遠的影響。 ◎ 所作管絃樂曲《白鷺的幻想》在日本第三屆全國音樂比賽中獲作曲組第二名。 ◎ 創作女高音及室內樂《四首高山族之歌》。
1935年（25歲）	◎ 作鋼琴套曲《五首素描》，《十六首斷章小品》於次年7月完成全曲。 ◎ 完成管絃樂曲《兩個日本節日的舞曲》。 ◎ 完成管絃樂曲《台灣舞曲》（作品1）。日後以此成名之作進入國際樂壇。 ◎ 參加藤原義江歌劇團演出普契尼歌劇《托絲卡》。 ◎ 作管絃樂曲《第一組曲》、《節日時遊覽攤販》、《田園詩曲》、鋼琴曲《小素描》、《五月》、《鋼琴短品》、《五首高山族之歌》（為男中音及室內樂）、《大提琴奏鳴曲》、《南方紀行》等。 ◎ 管絃樂曲《盆踊主題交響組曲》，在日本第四屆全國音樂比賽中獲獎。 ◎ 美籍俄羅斯音樂家齊爾品在東京旅行演出，江文也直接向其學習作曲，歷時約一年餘。
1936年（26歲）	◎ 作《台灣山地同胞歌》（原名《生蕃四歌》），包括《酒宴之歌》、《戀歌》、《在田野》和《搖籃曲》共四首。 ◎ 隨齊爾品到上海和北平，研究中國民族文化及民間音樂半年之久。 ◎ 完成鋼琴曲《木偶戲》（又名《人形芝居》），由東京白眉社出版。 ◎ 管絃樂曲《第一組曲》在「現代日本作曲節」由新交響樂團演出，齋藤秀雄任指揮。 ◎ 完成鋼琴曲《十六首斷章小品》。 ◎ 在德國柏林舉行的第十一屆奧林匹克運動會上，管絃樂曲《台灣舞曲》在藝術競賽中獲賽外特別獎。 ◎ 東京白眉社出版鋼琴曲《台灣舞曲》；東京春秋社出版管絃樂曲《台灣舞曲》——這部作品之後並由曼佛雷德·古爾立特指揮，日本中央交響樂團演奏，勝利唱片公司錄製唱片。 ◎ 台灣中部大地震，作《賑災歌》。 ◎ 合唱曲《潮音》（島崎藤村詩），獲日本第五屆全國音樂比賽作曲組第二名。 ◎ 完成鋼琴曲《三舞曲》、管絃樂曲《俗謠交響練習曲》、《賦格序曲》等。 ◎ 齊爾品在東京龍吟社出版江文也五部作品：鋼琴曲《小素描》、《五首素描》、《三舞曲》、《十六首斷章小品》、聲樂套曲《台灣山地同胞歌》，同時在上海、維也納、紐約、巴黎等地發行。 ◎ 作《第一鋼琴協奏曲》（作品16，雙鋼琴譜，手稿末註明創作年代）。

年代	大事紀
1937年（27歲）	◎ 管絃樂曲《盆踊主題交響組曲》由羅生·許塔克指揮，日本新交響樂團演奏，在東京日比谷公會堂演出。 ◎ 作長笛與鋼琴奏鳴曲《祭典奏鳴曲》（作品17）。 ◎《台灣山地同胞歌》、《祭典奏鳴曲》入選巴黎萬國博覽會演出曲目，並由巴黎廣播電台播放。 ◎ 為日本侵略性的影片《東亞和平之路》配樂，當時在東京寶塚電影製片廠擔任作曲。 ◎ 管絃樂曲《俗謠交響練習曲》獲日本管絃樂比賽獎。 ◎《賦格序曲》獲日本第六屆全國音樂比賽作曲組第二名。
1938年（28歲）	◎ 作獨唱曲《話流浪者之歌》（歌詞為日本現代詩作），發表於日本音樂雜誌《詩與音樂》創刊號。 ◎ 3月底，應北平師範學院音樂系主任、台灣籍音樂家柯政和之聘，自日本回國，任該系作曲與聲樂教授，從此定居北平。 ◎ 拒絕受聘北平敵偽組織「新民會」之職，但受託為《新民會會歌》、《新民會會旗歌》、《新民之歌》（前二者為新民會部長繆斌詞）以及《大東亞民族進行曲》（楊壽呥詞）等反動歌詞譜曲，為敵偽利用。 ◎ 開始潛心研究中國古樂、民間音樂和古典詩詞，在創作上進入一個新的時期。 ◎ 完成《中國名歌集第一卷》，內收《南薰歌》、《駐馬聽》、《春景》、《望月》、《紅梅》、《萬里關山》、《鋤頭歌》、《古琴吟》、《美哉中華》和《蘇武牧羊》十首歌曲，由東京龍吟社出版。 ◎ 由北京新民音樂書局出版《中國名歌》（十五首）。 ◎ 作鋼琴曲《北京萬華集》（後改名為《北京素描》），包括《天安門》、《紫禁城之下》、《子夜》等十首小曲，由東京龍吟社出版。 ◎ 完成兒童歌集《啊！美麗的太陽》，包括《美麗的太陽》、《好兒郎》、《勤學歌》、《莘莘學子》兒歌四首。次年，由北京新民音樂書局出版。
1939年（29歲）	◎ 完成混聲四部合唱曲《漁翁樂》。 ◎ 完成獨唱曲集《唐詩——五言絕句篇》（作品24），含有《靜夜思》（李白）、《春曉》（孟浩然）、《易水送別》（駱賓王）等歌曲九首，附有英文譯詞，配置鋼琴伴奏，由北京新民音樂書局出版。 ◎ 完成獨唱曲集《唐詩——七言絕句篇》（作品25），含有《楓橋夜泊》（張繼）、《黃鶴樓》（李白）、《江村即事》（司空曙）等歌曲九首，可謂《唐詩——五言絕句篇》的姐妹篇，同為北京新民音樂書局出版。 ◎ 完成管絃樂曲《北京點點》，以《十六首斷章小品》中的五首小曲為素材。 ◎ 完成合唱曲《清平調》。 ◎ 與北平女子師範學院音樂系學生吳蕊真（後改名為韻真）相戀。 ◎ 完成《宋詞——李後主篇》歌集（未編作品號），含有《離愁曲》、《教君恣意憐》、《春歸去》和《相思楓葉丹》等四首歌曲。 ◎ 完成合唱曲《南薰歌》、《萬里關山》、《駐馬聽》、《鳳陽花鼓》、《平沙落雁》、《望月》和《佛曲》等，由北京新民音樂書局出版。 ◎ 完成大型現代管絃樂曲《孔廟大晟樂章》，分〈迎神〉、〈初獻〉、〈亞獻〉、〈終獻〉、〈徹饌〉和〈送神〉六個樂章，引起樂壇注目。

年代	大事紀
	◎ 計畫寫作宋詞歌曲集《李清照篇》、《吳藻篇》、《蘇軾篇》、《元曲集》、《明清詩詞曲集》、《現代白話詩詞曲集》等，完成與否，待考。
1940年（30歲）	◎ 赴日指揮東京交響樂團演奏《孔廟大晟樂章》，由廣播電台播送。 ◎ 於北平完成音樂論述文〈作曲的美學考察〉，全文分七個段落：1.作曲的神秘性；2.無意識──靈感；3.諸名家的作曲情況；4.靈感的由來；5.原動力；6.技術上的困難；7.結論；本文發表於《中國文藝》2卷5期。 ◎ 再次赴日本東京為勝利唱片公司錄製唱片《孔廟大晟樂章》，由曼佛雷德·古爾立特指揮，東京交響樂團演奏。江文也在《孔廟大晟樂章唱片說明》（日文版）中，對該樂曲做了詳細的介紹，內容分〈祀孔儀式〉和〈孔廟音樂考〉兩部分。 ◎ 完成三幕舞劇《大地之歌》（原名《東亞之歌》，作品33），由日本高田舞蹈團於東京寶塚大劇場公演。 ◎ 完成三個樂章的鋼琴曲《小奏鳴曲》，獻給新婚夫人吳韻真女士。原有小標題：1.邂逅；2.午夜燈影；3.趕上桃源。兩年後，由北京新民音樂書局出版。 ◎ 在北平新新劇院舉行兩場獨唱會，由北平師範學院老志誠教授與日籍田中利夫教授分別擔任鋼琴伴奏。演唱曲目有舒伯特的《菩提樹》、華格納的歌劇選段〈夕星之歌〉、山田耕筰的《二十三夜》和日本民歌等；還有江文也為唐詩、宋詞譜曲的《江村即事》、《臨江仙》，以及《台灣山地同胞歌》。 ◎ 完成《第一交響樂》。
1941年（31歲）	◎ 日本東寶電影公司拍攝山西大同雲崗石佛藝術紀錄片，應邀為該片配曲。 ◎ 與夫人吳韻真女士同赴雲窟。傾心於中國古代文化，撰寫詩集《大同石佛頌》（日文），該詩集於次年由東京青梧堂出版。 ◎ 經過閱讀和研究大量的中國古代文獻後，完成專著《上代支那正樂考──孔子的音樂論》（日文），於次年由東京三省堂出版。 ◎ 長子小文出生，適逢完成詩集《北京銘》，因而為長子取奶名「阿銘」。
1942年（32歲）	◎ 寫作古典歷史舞劇《香妃傳》，並於年底完成。 ◎ 醞釀創作管絃樂曲《為世紀神話的頌歌》等大型作品。
1943年（33歲）	◎ 舞劇《香妃傳》由江文也指揮，在北平新新劇院演出。 ◎ 完成〈孔廟大晟樂章〉專題文章。文末註明寫作地點在「太廟」（今北京勞動人民文化宮）樹下。上述論文發表在《華北作家樂報》第6期。 ◎ 交響詩《為世紀神話的頌歌》由山田和男指揮東京交響樂團演奏，此作品獲1943年日本東寶電影公司「電影音樂作曲比賽會」第二名。 ◎ 完成〈俗樂、唐朝燕樂與日本雅樂〉一文，發表於11月在北平出版的《日本研究》1卷3期。 ◎ 作《第二交響曲──北京》、獨唱曲《現代白話詩詞曲集》、管絃樂曲《一宇同光》（手稿僅註明創作年份）。 ◎ 管絃樂曲《碧空中鳴響的鴿笛》獲日本勝利唱片公司的管絃樂曲甄選第二名。

年代	大事紀
1944年（34歲）	◎ 管絃樂曲《北京點點》，由尾高尚忠指揮日本交響樂團在東京首演。 ◎ 次子小也出生。 ◎ 為山東茂莊學校募集基金舉行獨唱會，受到讚賞，地點在北平崇內孝順胡同亞斯立禮堂，演唱曲目主要是江文也創作的聲樂作品和中國民歌，同時還演唱了學生金繼文與王可之的獨唱曲。 ◎ 作獨唱曲《水調歌頭》（蘇軾詞）。 ◎ 管絃樂曲《碧空中鳴響的鴿笛》由山田耕筰指揮日本交響樂團在東京首演。 ◎ 完成詩集《賦天壇》。
1945年（35歲）	◎ 完成第三鋼琴奏鳴曲《江南風光》、敘事詩《潯陽月夜》（手稿上無創作年月），均以琵琶古曲《潯陽夜月》曲調為素材。 ◎ 在北平舉行「中國歷代詩詞與民歌」獨唱會兩場，由老志誠教授和日籍教授田中利夫任鋼琴伴奏，兩場演唱曲目自然不同，均是江文也所謂的中國古代詩詞歌曲和中國民歌，節目中穿插了與朱弦小姐（即夫人吳韻真）合奏的琵琶與鋼琴二重奏《春江花月夜》與《蜻蜓點水》。 ◎ 由於專心致志於藝術，不為敵偽積極效勞，最終遭到北平師範大學音樂系日籍系主任的革職。 ◎ 任職北平師範期間，以李姆斯基—柯薩可夫的《實用和聲學》日文版為教本，講授和聲學課程；在講授作曲法與配器法課程時，結合音響介紹、分析包括現代作曲家作品在內的世界音樂名作。 ◎ 失業後，為了生活，在某同鄉開辦的「寶福煤礦公司」掛經理頭銜約三個月，每週騎毛驢赴公司所在地京西門頭溝住兩、三天，有個學生陪伴隨行，經常討論音樂創作的問題。 ◎ 抗日戰爭勝利，續留北平。 ◎ 手抄自己衷愛的舊作管絃樂曲《孔廟大晟樂章》總譜，寄給李宗仁轉呈蔣介石，表示對政府的敬意，企望得到重視。 ◎ 京劇名演員言慧珠慕名來訪，懇求為京劇《西施復國記》與《人面桃花》配樂，日後大膽嘗試，完成管絃樂伴奏譜。 ◎ 做獨唱曲《垓下歌》（項羽詞）。 ◎ 在收集和研究大量中國民族、民間音樂的基礎上，「製出配合於歷朝詩詞的曲譜」（據《聖詠作曲集》序），歌曲數量約百餘首。 ◎ 因譜寫過《新民之歌》、《大東亞民族進行曲》等奴化歌曲，被國民政府當局逮捕，羈押在戰俘拘留所。
1946年（36歲）	◎ 拘禁期間，曾自學日本出版的有關中國的推拿醫術著作，邊研究、邊實踐，為人治病，頗見成效。 ◎ 繼續為歷代詩詞譜曲，包括：為宋代石孝友詞《品金》、宋代陸游妻唐氏詞《摘紅英》、元代散曲《雁傳書》譜寫獨唱曲。 ◎ 秋季，經過十個月的拘禁，予以釋放出獄。 ◎ 應北平方濟堂聖經學會之約，醞釀譜寫有中國音樂風格的聖詠，供中國天主教徒詠唱。江文也不是教徒，為瞭解天主教音樂，每逢星期日到方濟堂參與彌撒活動。
1947年（37歲）	◎ 到北平回民中學任音樂教師，勉強維持全家生活。

年代	大事紀
	◎ 根據《聖經‧舊約全書》中的詩，譜成《聖詠作曲集第一卷》，並於11月由北平方濟堂聖經學會出版《聖詠作曲集第一卷》。 ◎ 應北平藝術專科學校音樂系主任趙梅伯的邀請，任該校音樂系教授，主授作曲法、和聲學、對位法等課程。
1948年（38歲）	◎ 負責「歡迎台灣省參議會考察團同樂音樂晚會」的全部節目，分為三部分：1.演唱江文也創作的中國歷代詩詞歌曲七首；2.自奏鋼琴作品《廈門漁夫舞曲》和《北京素描》；3.演唱江文也改編的台灣民歌五首，地點在北平南河沿歐美同學會。 ◎《第一彌撒曲》、《兒童聖詠曲集》、《聖詠作曲集第二卷》由北平方濟堂聖經學會出版。
1949年（39歲）	◎ 作合唱曲《更生曲》，歌詞為郭沫若的長詩《鳳凰涅槃》（節本），並在藝專師生歡慶北平和平解放聯歡會上首演。 ◎ 舊作合唱曲《漁翁樂》與《鳳陽花鼓》由北京樂社出版。 ◎ 三子小工出生。 ◎ 完成第四鋼琴奏鳴曲《狂歡日》。 ◎ 中央人民政府決定將國立北平藝術專科學校音樂系與南京國立音樂院、華北大學第三部等院校合併，籌建中央音樂學院，院址暫設天津。江文也隨藝專師生同赴天津參加中央音樂學院建院工作，每周往來於京津兩地。
1950年（40歲）	◎ 春天於教師聯歡會上，用鋼琴即興演奏據福建民歌改編的《廈門漁夫舞曲》。 ◎ 中央音樂學院開全院大會，宣布新確定的組織機構和人事安排，江文也任作曲系教授。 ◎ 在京津往返途中，常在火車上構思鋼琴套曲《鄉土節令詩》，整部作品手稿上無創作日期，這部套曲包括《元宵花燈》、《陽春即事》、《端午賽龍悼屈原》、《七夕銀河》、《春節跳獅》等十二首小曲。
1951年（41歲）	◎ 完成為絃樂合奏寫的《小交響曲》。 ◎ 完成小提琴奏鳴曲《頌春》和鋼琴奏鳴曲《典樂》，另有根據古箏曲《漁舟唱晚》改編的鋼琴綺想曲《漁夫舷歌》，力圖在器樂創作領域將現代作曲技法與新的民族風格結合起來。
1952年（42歲）	◎ 創作《兒童鋼琴教本》和《鋼琴奏鳴曲（中級用）》。
1953年（43歲）	◎ 為巴金詩《真實的力量只有在行動裡產生》譜寫四部合唱曲。 ◎ 作鋼琴曲《杜甫讚歌》（未編號）。手稿上有批語 ——「詩人的性格：不眠憂戰伐，無力正乾坤」。 ◎ 完成管絃樂曲《汨羅沉流》。
1954年（44歲）	◎ 長女小韻出生。
1955年（45歲）	◎ 3月29日，用舊作《以生蕃的主題而作的鋼琴三重奏曲》，修改定稿為鋼琴三重奏《在台灣高山地帶》。

年代	大事紀
1956年（46歲）	◎ 完成管樂五重奏《幸福的童年》。 ◎ 常與北京大學林庚、文學家文懷沙相聚，探討「中國詩詞與音樂的關係」，和「中國古代文化的精神何在？」等問題。並將林庚的抒情詩譜成藝術歌曲，計有《北京的正月》、《長安街》等十首。
1957年（47歲）	◎ 小女小艾出生。 ◎ 整風運動開始，在北京台灣民主自治同盟加開的座談會上發言。 ◎ 完成《第三交響曲》。 ◎ 完成管絃樂曲《俚謠與村舞》。 ◎ 9月在「反右派」運動中被劃為「右派份子」。
1958年（48歲）	◎ 2月遭到撤銷教授職務、留用察看、降低薪金。自此，被調離作曲系教學崗位，在學院函授部編寫教材，後調圖書館負責修補破損圖書。 ◎ 繼續寫歌劇《人面桃花》（未完成）。
1959年（49歲）	◎ 開始翻譯奧地利音樂學家E‧漢斯利克的專著《論音樂的美》（據日文版譯本），譯稿全部遺失。
1960年（50歲）	◎ 根據獨唱曲《台灣山地同胞歌》改編為合唱曲；作《木管三重奏（一）、（二）》。
1961年（51歲）	◎ 在圖書館工作之餘，繼續研究推拿醫術的著作，結合為人治病的實例，撰寫經驗總結。
1962年（52歲）	◎ 完成《第四交響曲》，為紀念鄭成功驅逐荷蘭殖民者，收復中國領土台灣300週年而作。
1963年（53歲）	◎ 動手整理自己近三十年來收集的台灣、福建等地民歌。
1964年（54歲）	◎ 改編《思想起》、《仲秋團圓歌》、《龍燈出來了》等台灣民歌百首，配置鋼琴或小樂隊奏譜，給純樸古老的民歌以新的生命，作品署名「茅乙支」。
1965年（55歲）	◎ 繼續研究中國民族音樂並堅持創作。對家人說過：「我不是為人演奏、出版而寫曲子。只要我的音樂能留給祖國、人類，就感到很大的安慰。」又說：「待知己於百年後」。
1966年（56歲）	◎ 6月，歷時十年之久的「文化大革命」開始。其間，身心備受摧殘，珍藏之樂譜、唱片、手稿和書信均被抄走。
1970年（60歲）	◎ 5月19日隨全院師生員工，下放河北保定清風站某部隊勞動改造。妻子和孩子們遷往湖南。
1971年（61歲）	◎ 因過度勞累而吐血，身體逐漸虛弱。
1972年（62歲）	◎ 完成《第四交響曲》手稿遺失。

年代	大事紀
1973年（63歲）	◎ 10月14日與全體下放師生員工一同返京，以後，在學院圖書館繼續做資料工作。
1974年（64歲）	◎ 因日以繼夜地為鄰居翻譯日文醫學資料，又吐鮮血，住院治療二十多天。
1975年（65歲）	◎ 年老多病，從事資料工作和閱讀日文音樂家書籍。
1976年（66歲）	◎ 10月6日四人幫瓦解，文化大革命結束。
1977年（67歲）	◎ 春天開始清理家中所存的書籍和極少量的樂譜，決心「繼續奮鬥下去，用盡到最後一卡的體熱量，然後倒下去，把自己交給大地就是了。」（便箋所言）
1978年（68歲）	◎ 日夜構思，醞釀創作管絃樂曲《阿里山的歌聲》，希望早日實現多年的夙願。 ◎ 5月傾訴懷鄉之情，寫作管絃樂曲《阿里山的歌聲》總譜至深夜，完成了1.山草、2.山歌、3.豐收、4.月夜（日月潭）、5.酒宴共五個部分初稿，十分興奮。 ◎ 5月4日凌晨四時，不幸突發腦血栓症，病情嚴重，住院期間，因護士錯發了藥，服後導致胃出血，又併發肺氣腫症，病情日益惡化，造成日後長期癱瘓，受盡折磨，以致《阿里山的歌聲》未能完成。 ◎ 冬天在病榻上得知被錯劃為「右派份子」問題得到改正，恢復教授職稱和原工資級別，激動得熱淚盈眶，北京台灣民主自治同盟負責人前來慰問。
1979年（69歲）	◎ 中國音樂家協會負責人孫慎特來看望，帶來「文革」中失散而尋獲的部分音樂作品，包括出版物和手稿，退還給江文也，同行者還有台灣籍音樂家魏立小姐，表達了台灣同胞的情誼和關切。 ◎ 早年藝專時期的弟子、中國歌劇舞劇院創作人員柯人諧，在資料短缺的情況下，及時完成〈江文也教授創作生涯簡介〉一文，與夫人吳韻真完成〈江文也作品表〉，雖然都是初稿，尚未公開發表，但不脛而走，在海內外產生重要影響。 ◎ 中國音樂家協會副主席賀綠汀和中央音樂學院副院長江定仙前來慰問。
1980年（70歲）	◎ 9月，全家從小平房遷入學院內新竣工的宿舍，三室一廳，生活條件得到改善。 ◎ 經親朋好友和學生幫忙尋找，又收回散失的部分創作曲譜，全家欣喜，十分珍惜。 ◎ 冬天開始有來自台灣和海外的同胞、朋友到家中探望，或慕名來函慰問，並不時收到寄來的貴重藥品。病情時而穩定，時而發作，痛苦異常。雖不能言語，但尚能聽懂別人談話，以目光示意或點頭。
1981年（71歲）	◎ 初春，人民音樂出版社負責人來訪，商談出版音樂作品事宜。 ◎ 3月15日，鋼琴曲《春節跳獅》（選自《鄉土節令詩》，作品53之12），首次發表於《中央音樂學院學報》1981年第1期。 ◎ 4月初，北京中央人民廣播電台文藝部主任康普女士與中央音樂學院教師俞玉滋來訪，商談在中央人民廣播電台首次播放江文也作品而組織錄音一事。 ◎ 5月，在故鄉台灣和香港出版的刊物上，陸續發表了有關江文也的幾篇重要文章，引起海內外音樂界的關注。 ◎ 5月2日，指揮家張己任在紐約寓所舉行了海外第一次江文也作品發表會，由鋼琴家蔡采秀、郭素岑、蕭惠芬、聲樂家高為量等表演。

年代	大事紀
	◎ 5月9日，北京《中國新聞》發表文章〈祖國無時不在關懷自己的兒女〉，概括地介紹了作曲家江文也的生平與近況。 ◎ 6月15日，鋼琴曲《七夕銀河》（選自《鄉土節令詩》），首次發表於《中央音樂學院學報》1981年第2期。 ◎ 7月5日，管絃樂曲《台灣舞曲》由香港泛亞交響樂團在香港大會堂音樂廳演出，張己任指揮。 ◎ 著名歌唱家李志曙、吳天球和鋼琴家趙屏國，應邀在中央人民廣播電台錄製了聲樂套曲《台灣山地同胞歌》、古典詩詞歌曲、台灣民歌以及鋼琴曲《北京萬華集》、《鄉土節令詩》、《漁夫舷歌》等。 ◎ 12月25日《北京音樂報》發表俞玉滋文章〈同聆濃郁鄉土音，台灣大陸一家人——記江文也教授的作品廣播〉。
1982年（72歲）	◎ 北京《音樂創作》（季刊）1982年第1期，發表鋼琴曲《漁夫舷歌》。 ◎ 台灣音樂家許常惠在專著《中國新音樂史話》中，發表有關江文也的論述。 ◎ 管絃樂曲《台灣舞曲》和小提琴奏鳴曲《頌春》，由人民音樂出版社出版。 ◎ 中央人民廣播電台再次為江文也作品組織錄音。管絃樂曲《台灣舞曲》由韓中杰指揮，中央樂團演奏；《漁翁樂》、《更生曲》等合唱作品由聶中明指揮，中央廣播合唱團演唱；鋼琴曲《小奏鳴曲》由趙屏國演奏。
1983年（73歲）	◎ 3月，獨唱曲《搖籃曲》（選自《台灣山地同胞歌》）發表於《中央音樂學院學報》1983年第1期，同時刊載了金繼文所撰樂曲說明。這一期學報還發表了中央音樂學院徐士家的文章〈江文也教授和他的音樂創作〉。 ◎ 7月18日、19日，中央人民廣播電台再次播放有關江文也的專題音樂節目「思鄉之情深似海——介紹台灣籍作曲家江文也及其作品」，由俞玉滋撰稿。其中曲目有中央樂團演奏的管絃樂曲《台灣舞曲》，吳天球用閩南方言演唱的台灣民歌《思想起》、《龍燈出來了》等。著名作曲家江定仙、蘇夏、羅忠鎔等紛紛讚揚：四十多年前就有此佳作，實屬可貴。 ◎ 鋼琴三重奏《在台灣高山地帶》由人民音樂出版社出版。 ◎ 10月初病危時，獲得台美基金會設立的人文科學獎，消息傳來，江文也已昏迷。 ◎ 10月23日病逝，享年73歲。

江 文 也 作 品 一 覽 表

註：有關江文也的音樂與文字作品編號、目錄，至今仍然沒有一份絕對完整正確的版本，目前「最完整」的
　　應該是由江文也長女江小韻所整理、編輯的版本。本表即根據此版本整理節錄而成。

管　絃　樂				
作品編號	作品名稱	創作年代	出版紀錄	留存版本及備註
1	《台灣舞曲》	1935年	＊1936年東京春秋社 ＊1982年北京人民音樂出版社	＊留存兩種出版本 ＊1936年獲第11屆柏林奧運藝術競賽賽外特別獎
2	《白鷺的幻想》	1934年	手抄本	＊遺失 ＊1934年獲日本第三屆全國音樂比賽二等獎
4（2）	《盆踊主題交響組曲》	1935年	手抄本	＊遺失 ＊1935年獲日本第四屆全國音樂比賽三等獎
4（2）	《第一組曲》（1）（2）（3）	1935年	手抄本	遺失
	《兩個日本節日的舞曲》	1935年	曬蘭本	留存曬蘭本
5	《節日時遊覽攤販》	1935年		遺失
10	《田園詩曲》	1935年		存於日本NHK交響樂團
	《俗謠交響練習曲》	1936年		＊遺失 ＊1937年獲日本管絃樂比賽獎
	《賦格序曲》	1936年		＊遺失 ＊1937年獲日本第六屆全國音樂比賽二等獎
15	《北京點點》	1939年		存於日本NHK交響樂團
30	《孔廟大晟樂章》	1939年	手抄稿	僅存手抄稿複印稿
34	《第一交響樂》	1940年		遺失
	《為世紀神話的頌歌》	1942年		＊遺失 ＊1943年獲日本電影音樂作曲比賽二等獎

創作的軌跡

	《碧空中鳴響的鴿笛》	1943年		＊遺失 ＊1943年獲日本管絃樂曲 　甄選比賽二等獎
36	《第二交響曲——北京》	1943年		遺失
42	《一宇同光》	1943年	手抄本	留存手抄本複本
62	《汨羅沉流》	1953年8月	手抄本	留存手抄本複本
61	《第三交響曲》	1957年	手抄本	留存手抄本複本
	《第四交響曲》（紀念鄭成功收復台灣300週年）	1962年	手抄本	遺失
64	《俚謠與村舞》	1957年8月	手抄本	留存手抄本
	《阿里山的歌聲》（未完成）	1978年5月	手抄本	留存手抄本

鋼　琴				
作品編號	作品名稱	創作年代	出版紀錄	留存版本及備註
1	《台灣舞曲》	1934年	1936年東京白眉社	留存出版本
	《鋼琴短品》	1935年	《日本近代鋼琴曲集》，1935年東京龍吟社	留存出版本
	《五月》	1935 年		遺失
4（1）	《五首素描》（鋼琴小品五首）	1935年	1936年東京龍吟社	威尼斯國際現代音樂節入選；留存出版本
3（1）	《小素描》	1935年	1936年東京龍吟社	遺失
3（2）	《譚詩曲》	1936年		遺失
	《木偶戲》（人形芝居）	1936 年	1936年東京白眉社	留存出版本複印本
8	《十六首斷章小品》（斷章小品集）	1935～1936 年	1936年東京龍吟社	威尼斯國際現代音樂節入選；留存出版本
22	《北京素描》（原名《北京萬華集》）	1938年	1938年東京龍吟社	留存出版本

31	《小奏鳴曲》	1940 年	1942年北京新民音樂書局	留存出版本
16	《第一鋼琴協奏曲》		手抄本	留存手抄本
39	鋼琴敘事詩《潯陽月夜》	1945年	手抄本	留存手抄本
39	第三鋼琴奏鳴曲《江南風光》	1945年	複印本	留存複印本
54	第四鋼琴奏鳴曲《狂歡日》	1949年	手抄本、複印本	留存手抄本、複印本
53	鋼琴套曲《鄉土節令詩》	1950年	手抄本、複印本	留存手抄本、複印本
52	鋼琴奏鳴曲《典樂》	1951年	手抄本、複印本	留存手抄本、複印本
56	鋼琴綺想曲《漁夫舷歌》	1951年	＊手抄本 ＊《音樂創作》，1982年第1期	留存出版本、手抄本
	《鋼琴奏鳴曲（中級用）》	1952 年	手抄本	留存手抄本
	《兒童鋼琴教本》	1952年	手抄本	留存手抄本
	《杜甫讚歌》	1953年	手抄本	留存手抄本
2	《白鷺的幻想》	1944年		遺失
7	《三舞曲》	1936年	1936年東京龍吟社	留存出版本

舞 劇 、 歌 劇				
作品編號	作品名稱	創作年代	出版紀錄	留存版本及備註
12	《一人對六人》（舞劇）（《一人與六人》）	1936年	手抄本	留存鋼琴版手抄本
	《交流無涯》（舞劇）			遺失
	《潯陽江》（舞劇）			遺失
33	《大地之歌》（舞劇）	1940年		遺失
34	《香妃傳》（舞劇）	1942年	手抄本	留存手抄本

作品編號	曲名	創作年代	出版紀錄	留存版本及備註
	《西施復國記》（歌劇）	1944年	手抄本	遺失
9	《高山族之戀》（歌劇）（未完成）		手抄本	遺失
65	《人面桃花》（歌劇）（未完成）	1943年	手抄本	留存手抄本

器 樂 、 室 樂				
作品編號	曲名	創作年代	出版紀錄	留存版本及備註
6	《四首高山族之歌》（為女高音及室內樂）	1934年	手抄本	遺失
10	《五首高山族之歌》（為男中音及室內樂）	1935年	手抄本	遺失
13	《曼陀林奏鳴曲》		手抄本	遺失
13	《南方紀行》	1935~1936年	手抄本	遺失
14	《大提琴奏鳴曲》（未完成）	1935年	手抄本	遺失
17	《祭典奏鳴曲》（長笛與鋼琴）	1937年	1938年東京龍吟社	留存出版本
38	《大提琴組曲》		手抄本	遺失
51	《小交響曲》（為絃樂合奏）	1951年4月	手抄本	留存手抄本
59	小提琴奏鳴曲《頌春》	1951年	1982年北京人民音樂出版社	留存手抄本、出版本
18	鋼琴三重奏《在台灣高山地帶》	1955年	1983年北京人民音樂出版社	留存手抄本、出版本
54	管樂五重奏《幸福的童年》	1956年	手抄本	留存手抄本
63	《木管三重奏（一）、（二）》	1960年	手抄本	留存手抄本
19	《室內交響曲》（為七件樂器而作）			

\begin{tabular}{c} 合 唱 \end{tabular}				
作品編號	曲名	創作年代	出版紀錄	留存版本及備註
11	《潮音》	1936年		遺失
29（1）	《南薰歌》	1939年	《中國名歌合唱曲之一》，北京新民音樂書局	留存出版本
29（2）	《萬里關山》	1939年	《中國名歌合唱曲之二》，北京新民音樂書局	留存出版本
29（3）	《漁翁樂》	1939年	《中國名歌合唱曲之三》，北京樂社，北京大學出版部	留存出版本
29（4）	《駐馬聽》	1939年	《中國名歌合唱曲之四》，北京新民音樂書局	留存出版本
29（5）	《鳳陽花鼓》	1939年	《中國名歌合唱曲之五》，北京新民音樂書局	留存出版本
29（6）	《平沙落雁》	1939年	《中國名歌合唱曲之六》，北京新民音樂書局	留存出版本
29（7）	《望月》	1939年	《中國名歌合唱曲之七》，北京新民音樂書局	留存出版本
29（8）	《清平調》	1939年	《中國名歌合唱曲之八》，北京新民音樂書局	留存出版本
29（9）	《佛曲》	1939年	《中國名歌合唱曲之九》，北京新民音樂書局	留存出版本
52（3）	《真實的力量只有在行動裡產生》	1953年2月	手抄本	留存手抄本
28（12）	《更生曲》	1949年	手抄本	留存手抄本
55（3）	《台灣山地同胞歌》	1960年	手抄本	＊留存手抄本 ＊1936年作曲；1960年改編為合唱
28	《北京讚歌》			遺失

			獨 唱	
作品編號	曲名	創作年代	出版紀錄	留存版本及備註
6	《台灣山地同胞歌》（生番四歌）	1936年	東京龍吟社	留存出版本
20	《話流浪者之歌》（乞丐的叫唱）	1938年1月	日本音樂雜誌《詩與音樂》創刊號，1938年2月	＊留存出版本 ＊以六個日本現代詩人作品譜寫的歌曲集
21	《中國名歌集第一卷》	1938年	東京龍吟社	＊留存出版本 ＊部分與北京新民音樂書局出版曲目相同
21	《中國名歌》（15首）	1938年	北京新民音樂書局	＊留存出版本 ＊部分與東京龍吟社出版曲目相同
24	唐詩《五言絕句篇》(9首)	1939年	北京新民音樂書局	留存出版本
25	唐詩《七言絕句篇》(9首)	1939年	北京新民音樂書局	留存出版本
	宋詞《李後主篇》	1939年	北京新民音樂書局	留存出版本
	宋詞《蘇軾篇》、《李清照篇》、《吳藻篇》	1939年		遺失
26	《元曲集》唐詩《古詩篇》	1939年		遺失
27	《明清詩詞曲集》唐詩《律詩篇》	1939年		遺失
28	《現代白話詩詞曲集》	1943年		遺失
40	《聖詠歌曲集第一卷》	1946年	1947年北平方濟堂聖經學會	留存出版本
41	《聖詠歌曲集第二卷》	1946年	1948年北平方濟堂聖經學會	留存出版本
45	《第一彌撒曲》	1946年	1948年北平方濟堂聖經學會	留存出版本
47	《兒童聖詠曲集》	1946年	1948年北平方濟堂聖經學會	留存出版本

60	《林庚抒情詩曲集》（10首）	1956年	手抄稿	留存手抄稿
	《歷代詩詞曲》（110首）	1944~1946年	手抄稿	留存手抄稿
	《台灣民歌百首》	1964~1965年	手抄稿	手抄稿現僅餘30首，其他遺失
23	兒童歌集《啊！美麗的太陽》	1938年9月	1939年3月北京新民音樂書局	出版本存於中國音樂研究所資料室
	《新民會會歌》等九首	1938年4~6月	1941年1月出版北京簡譜於《新民唱歌集》	出版本存於中國音樂研究所資料室

文 字 著 述

作品名稱	文種	出版紀錄	寫作及出版年代	原稿留存處
《孔廟大晟樂章唱片說明》	日文	日本勝利唱片公司	寫作於1940年 出版於1940年	吳韻真
〈作曲美學的觀察〉	漢文	中國近現代音樂史參考資料第4編（1937~1945）第2輯（原載於《中國文藝》2卷5期，1940年7月）	寫作於1940年5月14日 出版於1940年7月	中央音樂學院資料室
《北京銘》詩集	日文	日本東京青梧堂	寫作於1941年12月 出版於1942年	遺失
《上代支那正樂考——孔子的音樂論》	日文	日本三省堂出版	完成於1941年 出版於1942年	吳韻真
《大同石佛頌》詩集	日文	日本東京青梧堂	出版於1942年	吳韻真
〈孔廟大晟樂章〉	漢文	《華北作家樂報》第6期	1943年6月24日出版	吳韻真
〈俗樂、唐朝燕樂與日本雅樂〉	漢文	《日本研究》1卷3期	1943年11月15日完稿 1943年11月出版	吳韻真
〈寫於《聖詠作曲集第一卷》完成後〉	漢文	北平方濟堂聖經學會	1947年9月完稿 1947年11月出版	吳韻真
《賦天壇》詩集	漢文	手抄本	1944年10月	吳韻真
《關於孔廟大晟樂章的研究》	日文	日本東京新興音樂出版社		不詳

				不詳
《儒教的音樂思想》（不確定是否為《孔子的音樂論》）				不詳
江文也〈謹白〉	漢文	1945年6月21、22日下午8時30分「獨唱音樂會」節目單		吳韻真

參考書目

I 、專書

1. 江文也，《北京銘》，東京，青梧堂，昭和十七年初版。

2. 江文也，《大同石佛頌》，東京，青梧堂，昭和十七年初版。

3. 江文也，《上代支那正樂考──孔子的音樂論》，東京，三省堂，昭和十七年初版。

4. 李汝和，《台灣省通誌》，卷六，學藝志藝術篇，台北，台灣省文獻委員會。

5. 汪毓和，《中國近現代音樂史》，北京，人民音樂出版社，1984年初版。

6. 吳玲宜，《江文也的音樂世界》，台北，中國民族音樂協會，1991年。

7. 彼得·斯·漢森，《二十世紀音樂概論》，北京，人民音樂出版社，1986年初版。

8. 拉約什·萊斯瑙伊，《巴托克傳》，北京，人民音樂出版社，1985年初版。

9. 胡錫敏，《中國傑出音樂家江文也》，香港，上海書局，1985年初版。

10. 許常惠，《中國新音樂史話》，台北，百科文化，1982年初版。

11. 張己任，《談樂錄》，台北，圓神出版社，1986年初版。

12. 張己任，《音樂、人物與觀念》，台北，時報出版，1985年初版。

13. 張己任編，《江文也文字作品集》，台北縣，台北縣立文化中心，1992年。

14. 喬佩，《中國現代音樂家》，台北，天同出版社，1966年初版。

15. 楊肇嘉，《楊肇嘉回憶錄》，台北，三民書局，1967年初版。

16. 韓國鐄，《自西徂東》，台北，時報出版，1981年初版。

17. 韓國鐄，《韓國鐄音樂文集（一）》，台北，樂韻出版社，1990年初版。

18. 韓國鐄、林衡哲等著，《音樂大師──江文也》，台北，台灣文藝，1984年初版。

19. 秋山龍英，《日本的洋樂百年史》，東京，第一法規出版株式會社，1966年初版。

20. 堀內敬三，《音樂明治百年史》，東京，音樂之友社，1968年初版。

21. 堀內敬三，《音樂五十年史》，東京，株式會社講談社，昭和五十二年初版。

22. 大日本音樂協會編纂，《昭和十五年音樂年鑑》，東京，共益商社書店，昭和十五年初版。

II 、論文集

1. 劉靖之編，《中國新音樂史論集（1920～1945）》，香港，香港大學亞洲研究中心，1988年。

2. 劉靖之編，《民族音樂研究》，第3輯，香港，香港大學亞洲研究中心，1992年。

3. 張己任編，《江文也紀念研討會論文集》，台北縣，台北縣立文化中心，1992年。

4. 梁茂春編，《論江文也──江文也紀念研討論文集》，北京，中央音樂學院學報社，2000年9月。

5. Chang, Chi-Jen, "Alexander Tcherepnin──His Influence on Modern Chinese Music," Dissertation.（N. Y.： Columbia University, 1983）

6. Kuo, Tzong-Kai, "Chiang Wen-Yeh： The Style of His Selected Piano Works and a Study of Music Modernization in Japan and China," Dissertation.（The Ohio State University, 1987）

III、期刊

1. 王震亞，〈作曲家江文也〉，《中央音樂學報》，1985年5月。

2. 史惟亮，〈史惟亮心目中的江文也〉，《文學季刊》，1986年春季號。

3. 伍牧，〈談國產音樂，也談江文也〉，《音樂與音響》，135期，1984年。

4. 李敖，〈政治迫害音樂的討論〉，《千秋評論》，1983年3月。

5. 早坂文雄，〈論江文也〉，廖興彰譯，《音樂與音響》，99期，1981年9月。

6. 周凡夫，〈在北京探望被世人遺忘的作曲家江文也〉，《音樂與音響》，109期，1982年7月。

7. 郭迪揚，〈記江文也老師〉，《音樂與音響》，109期，1982年7月。

8. 許常惠，〈台灣音樂史話〉，《功學月刊》，22期，1961年6月。

9. 梁茂春，〈江文也音樂創作發展軌跡〉，《中央音樂學報》，1984年3月。

10. 徐士家，〈在反右派戰線上老牌漢奸，右派分子江文也的嘴臉〉，《人民音樂》，1958年1月。

11. 徐士家，〈江文也教授和他的音樂創作〉，《中央音樂學報》，1983年1月。

12. 徐士家，〈沉痛悼念江文也教授〉，《中央音樂學報》，1983年5月。

13. 劉芝苑，〈中國現代民族音樂的先驅 ──江文也〉，《音樂生活》，24期，1981年7月。

14. 張己任，〈淺論江文也的作品〉，《新土雜誌》，30期，紐約，1981年6月。

15. 張己任，〈香港指揮手記〉，《時報週刊》（海外版），193期，1981年10月。

16. 張己任，〈寫於《聖詠作曲集》完成後〉，（江文也原著，張己任補述），《時報週刊》（海外版），202期，1981年10月。

17. 楊肇嘉，〈漫談台灣音樂運動〉，《台北文物》，4卷2期，1955年4月。

18. 劉美蓮，〈江文也的震撼〉，《雅歌月刊》，82期，1983年11月。

19. 劉美蓮，〈出土的台灣舞曲〉，《台灣文藝》，86期，1984年1月。

20. 廖興彰，〈韓國鐄博士江文也作品表（未定稿）增補〉，《音樂與音響》，1981年9月。

21. 鄧昌國，〈受教江文也先生拾零〉，《台灣文藝》，革新號19期，1981年5月。

22. 韓國鐄，〈江文也的生平與作品〉，《台灣文藝》，革新號19期，1981年1月。

23. 高城重躬，〈我所了解的江文也〉，江小韻譯，《中央音樂學院學報》（季刊），3期，
 2000年。

24. 張己任，〈江文也與中國近代音樂〉，《當代》，171期，2001年11月。

IV、報章

1. 周凡夫，〈半生蒙塵的江文也〉，《自立晚報》，1983年12月12日。

2. 陳南山，〈聽了同鄉第一回演奏〉，《台灣新民報》，1934年8月13日。

3. 張己任，〈才高命舛的作曲家江文也〉，《中國時報》人間副刊，1981年3月13日。

4. 韓國鐄，〈作曲家江文也的復興〉，《聯合報》，1981年5月29日。

5. 謝里法，〈故土的呼喚〉，《聯合報》，1981年5月8日。

6. 謝里法，〈記紐約江文也作品發表會〉，《聯合報》，1981年5月2日。

7. 謝里法，〈斷層下的老藤——我所找到的江文也〉，《聯合報》，1981年5月29日。

8. 江文也，〈從北平到上海——長安號〉，劉麟玉譯，《聯合報》副刊，1995年7月29、30、
 31日，8月1、2、3日）

9. 江文也，〈黑白放談〉，劉麟玉譯，《聯合報》副刊，1996年 6月12、13日。

V、音樂會節目單

1. 《中國歷代詩詞與民歌——江文也定期獨唱會》，北京崇內孝順胡同亞斯立堂，1945年6月
 21、22日。

VI、唱 片

1. 《孔廟的音樂——大晟樂章》，東京交響樂團，曼佛雷德・古爾立特指揮，東京，日本勝利唱
 片公司，1940年。

2.《台灣舞曲》，日本中央交響樂團，曼佛雷德·古爾立特指揮，東京，日本勝利唱片公司，1940年。

3.《孔廟大晟樂章》，日本中央交響樂團，韓中杰指揮，香港，香港唱片公司，1984年。

4.《台灣舞曲》，日本NHK交響樂團，陳秋盛指揮，台北，上揚有聲出版社，1984年。

5.《江文也鋼琴小品集》，蔡采秀鋼琴演奏，台北，台灣福茂唱片公司，1984年。

6. "Peking Myriorama", Chai-Hsio Tsai, piano（Thorofon CTH 2023,1985）.

7.《故都素描》，日本NHK交響樂團，陳秋盛指揮，台北，上揚有聲出版社，1985年。

8.《江文也——香妃》，莫斯科國家交響樂團（Moscow Conservatory Orchestra），里歐寧·尼可拉耶夫（Leonid Nikolaev）指揮，台北，上揚有聲出版社，1993年。

9.《兒童組曲——中國鋼琴曲集》，蔡采秀鋼琴演奏，Thorofon CTH20334, 1996.

10. "Jiang Wen-Ye（1910～1983）Piano Works in Japan", J. Y. Song, ProPiano Records PPR224528, 2002.

VII、樂譜

管絃樂曲

1. OP.1《台灣舞曲》，東京，春秋社出版，1936年1月11日。

2. OP.15《北京點點》，影印手稿。

3. OP.30《孔廟大晟樂章》，影印手稿。

4. OP.62《汨羅沉流》，影印手稿。

舞劇

5. OP.34《香妃傳》，影印手稿。

室內樂

6. OP.17 長笛奏鳴曲《祭典奏鳴曲》，東京，齊爾品出版，1936年。

7. OP.18 鋼琴三重奏《在台灣高山地帶》，北京，人民音樂出版社出版，1983年。

8. OP.51 為絃樂合奏的《小交響曲》，影印手稿。

9. OP.54 管樂五重奏《幸福的童年》，影印手稿。

10. OP.59 小提琴奏鳴曲《頌春》，北京，人民音樂出版社出版，1982年。

11. OP.63《木管三重奏》，影印手稿。

鋼琴曲

12. OP.1a　《台灣舞曲》，東京，白眉社出版，1936年。

13. OP.3-1　《小素描》，東京，齊爾品出版，1936年。

14. OP.4　《五首素描》，東京，齊爾品出版，1936年。

15. OP.7　《三舞曲》，東京，齊爾品出版，1936年。

16. OP.8　《十六首斷章小品》，東京，齊爾品出版，1936年。

17. OP.22　《北京萬華集》，東京，龍吟社出版，1938年。

18. OP.51　《中國風土詩》，影印手稿。

19. OP.53　《鄉土節令詩》，影印手稿。

聲樂曲

20. OP.24　《唐詩—五言絕句篇》，北京，新民音樂書局出版，1939年。

21. OP.25　《唐詩—七言絕句篇》，北京，新民音樂書局出版，1939年。

22. OP.40　《聖詠作曲集第一卷》，北平，方濟堂出版，1947年。

23. OP.41　《聖詠作曲集第二卷》，北平，方濟堂出版，1948年。

24. OP.45　《第一彌撒曲》，北平，方濟堂出版，1948年。

25. OP.47　《兒童聖詠曲集》，北平，方濟堂出版，1948年。

VIII、音樂手稿作品集

1.張己任編，《江文也手稿作品集》，台北縣，台北縣立文化中心，1992年。

國家圖書館出版品預行編目資料

江文也：荊棘中的孤挺花 / 張己任撰文. -- 初版.
-- 宜蘭縣五結鄉：傳藝中心，2002[民91]
面； 公分. --（台灣音樂館. 資深音樂家叢書）
ISBN 957-01-2940-9（平裝）
1.江文也 – 傳記　2.音樂家 – 台灣 – 傳記

910.9886　　　　　　　　　　　　91022942

台灣音樂館 資深音樂家叢書

江文也——荊棘中的孤挺花

指導：行政院文化建設委員會
著作權人：國立傳統藝術中心
發行人：柯基良
地址：宜蘭縣五結鄉濱海路新水段301號
電話：（03）960-5230 ‧（02）3343-2251
網址：www.ncfta.gov.tw
傳真：（02）3343-2259
顧問：申學庸、金慶雲、馬水龍、莊展信
計畫主持人：林馨琴
主編：趙琴
撰文：張己任
執行編輯：心岱、郭玢玢、李岱芸
美術設計：小雨工作室
美術編輯：劉欣、潘淑真
出版：時報文化出版企業股份有限公司
臺北市108和平西路三段240號4 F
發行專線：（02）2306-6842
讀者免費服務專線：0800-231-705
郵撥：0103854~0時報出版公司
信箱：臺北郵政七九～九九信箱
時報悅讀網：http:// www.readingtimes.com.tw
電子郵件信箱：ctliving@readingtimes.com.tw
製版：瑞豐實業股份有限公司
印刷：詠豐彩色印刷股份有限公司
初版一刷：二○○二年十二月二十日
定價：600元

◎本書圖片來源由江庸子、吳韻真、張己任提供。